高等院校艺术设计专业规划教材

# 造型设计基础

叶丹　董洁晶　编著

# Form Design Basis

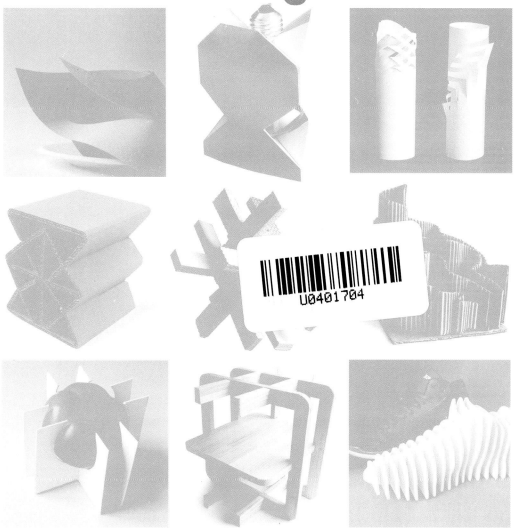

化学工业出版社

·北京·

本书以形态创造为出发点，探求三维造型设计的基本原理、构成方式和形态构造。内容分为"造型"和"结构"前后两部分。前一部分是三维设计的基础知识和用具体材料构成形态的训练课题，包括形态认知、视觉动力、造型原则等；后一部分是探讨形态构造，包括契合、连接和材料等。有原理，有习题，便于灵活的课堂实践，注重发展学生自主建构能力。

本教材适用于高等院校艺术设计专业，亦可作为启发相关行业人员进行创意设计的参考用书。

### 图书在版编目（CIP）数据

造型设计基础/叶丹，董洁晶编著．—北京：化学工业出版社，2020.5（2024.9重印）
高等院校艺术设计专业规划教材
ISBN 978-7-122-36248-3

Ⅰ.①造… Ⅱ.①叶…②董… Ⅲ.①造型设计-高等学校-教材 Ⅳ.①J06

中国版本图书馆CIP数据核字（2020）第030149号

---

责任编辑：张　阳　　　　　　　　　　装帧设计：王晓宇
责任校对：宋　玮

---

出版发行：化学工业出版社（北京市东城区青年湖南街13号　邮政编码100011）
印　　装：北京新华印刷有限公司
787mm×1092mm　1/16　印张7½　字数204千字　2024年9月北京第1版第4次印刷

购书咨询：010-64518888　　　　　　　　售后服务：010-64518899
网　　址：http://www.cip.com.cn
凡购买本书，如有缺损质量问题，本社销售中心负责调换。

定　　价：45.00元　　　　　　　　　　　　　　　　　版权所有　违者必究

# 前言

包豪斯的基础教学有两个阶段：一是前期从伊顿的思路发展而来的视觉感知训练，以视觉心理为依据，注重直觉和感性思维的发展；二是由纳吉的以结构和功能为依据，强调理性和逻辑思维的造型训练。共性是这两方面内容都是针对抽象形态造型，结合材料和工艺的实践。我国设计院校的基础课程多数以直觉和艺术感觉训练为主，这固然重要，但忽视了逻辑思维和认知能力的发展。近十年来，设计教育界对所谓的"三大构成"进行了改革，将设计思维、结构力学、材料学等内容引入造型设计教学，增强了基础课程对学生创新设计能力的培养。

本书是继《视觉设计基础》之后的又一本设计专业基础教材，前者针对的是二维设计教学。本书讲解三维设计，分为"造型"和"结构"两个部分。"造型"部分是三维设计的基础知识和用具体材料构成形态的训练课题，包括形态认知、视觉动力、造型原则等；"结构"部分是探讨形态内部构造，如契合、连接以及肌理，包括形态构造和材料构成等内容。"结构"部分内容可以看作是由设计基础向产品设计的过渡，在形态造型和构造知识之间做个连接。全书这样设计的目的是为了锻炼学生从形态构造的基础研究中发现可能性的能力。

本书第5章第4节由董洁晶撰写，其他章节由叶丹撰写并统稿，潘洋提供了教学资料。在本书写作过程中，有幸得到杭州电子科技大学机械工程学院和数字媒体与艺术设计学院同事们的支持，正是他们营造出适宜教学研究和交流的环境，使笔者能够持续十多年专心致志地沉浸于基础教学研究之中，没有他们的鼎力支持就不可能完成本书的写作和教学实践。在此，特别感谢杭州电子科技大学工业产品设计省级实验教学示范中心主任陈志平教授以及艺术设计系教师陈炼、曹静等对基础教学的参与。特别感谢化学工业出版社提供出版机会！

限于笔者的学识水平，书中难免存在不足之处，敬请学者、同仁批评指正。

叶 丹

2020年1月15日于湖南长沙北辰三角洲

# 目录

第1章 导论 ·················· 001
   1.1 自然的启示 ·················· 002
   1.2 形态、造型与构成 ·················· 004
   1.3 课程理念 ·················· 006

第2章 形态认知 ·················· 007
   2.1 观察性思考 ·················· 008
   2.2 改变视角 ·················· 014
   2.3 造型图式 ·················· 020

第3章 视觉动力 ·················· 025
   3.1 生命力 ·················· 026
   3.2 力的结构 ·················· 031
   3.3 张力 ·················· 037

第4章 造型原则 ·················· 045
   4.1 尺度 ·················· 046
   4.2 平衡 ·················· 051
   4.3 节奏 ·················· 058

第5章 形态构造 ·················· 065
   5.1 构造 ·················· 066
   5.2 契合 ·················· 074
   5.3 连接构造 ·················· 082
   5.4 可回收设计 ·················· 088

第6章 材料构成 ·················· 099
   6.1 用材料思考 ·················· 100
   6.2 材料的构性 ·················· 108
   6.3 全新化思考 ·················· 112

参考文献 ·················· 116

# 第1章
# 导 论

- 教学内容：自然法则、造型理论与课程理念。
- 教学目的：1.以自然为解读对象，提高认知能力，培养对自然的观察能力和感悟能力；
  2.通过对自然和造型语言的解读，激发设计意识；
  3.通过阅读思考，加深对设计的认识与理解。
- 教学方式：1.用多媒体课件作理论讲授；
  2.以小组为单位，进行实物观察、构绘，教师作辅导和讲评。
- 教学要求：1.通过学习造型设计理论，掌握观察造型的方法，提高思维的灵活度；
  2.在设计过程中实现知识的建构、能力的培养和品格的锻炼；
  3.学生要利用大量课外时间去图书馆、网上寻找和选择资料。
- 作业评价：1.资料收集和综合表达能力；
  2.能体现思考过程，不是对某现成品的模仿；
  3.敏锐的感知能力，并有清新的表达。
- 阅读书目：1.[美] 约翰·杜威.我们如何思维[M].伍中友，译.北京：新华出版社，2010.
  2.[日]朝仓直巳.艺术·设计的立体构成[M].林征，林华，译.南京：江苏凤凰科技出版社，2018.
  3.诸葛铠.设计艺术学十讲[M].济南：山东画报出版社，2006.

## 1.1 自然的启示

大自然呈现给我们的是一个千姿百态的物质世界。人们也许会好奇：世界万物的形态既相似又多变，其缘由何在？是什么构成了世界万物的形态？而且比想象中的还要美？为什么看似相似的形，却有不同的功能和作用？为什么有些生物在外形上虽然有差异，而从原理上看，功能结构却是一脉相承的？譬如昆虫、鸟和蝙蝠的翅膀，在外形上有较大的差异，但都起着飞行的作用（图1-1）。如何理解世界万物的形态、结构与功能的关系？

图1-1　尽管昆虫、鸟和蝙蝠都是具有主动飞行能力的动物，它们翅膀的形态却差异很大

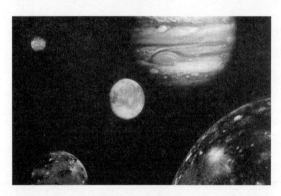

图1-2　天体运动

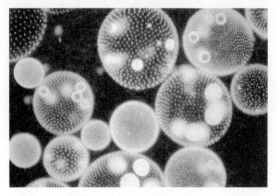

图1-3　单细胞海洋浮游生物

自然界是以某种特定的内在动力进行有机构成的。水、空气、温度、光和基因等元素构成了自然进化的动力。这些元素的变化使得自然物的面貌始终处于运动中，并形成统一性与协调感。因此，只有对物体内在模式加以整体把握，才能形成对自然的真正理解，这些认知最终会作为形态构成的依据。

常识告诉我们，在所有立体形态中，球的表面积最小；在一定面积的平面中，圆的周长最短。自然界中，从星球到单细胞微生物都呈球体状态，这些足以证明自然界中的造型都具备"经济原则"。形成球体的自引力也能形成单细胞生物体群集（图1-2、图1-3）。这些事例印证了牛顿在《自然哲学的数学原理》中的一个判断：自然界不做无用之事，只要少做一点就成了，多做了却是无用，因为自然界喜欢简单化，而不爱用什么多余的原因去夸耀自己。由此可以导出这样的概念：自然界是按最简单、最有效的模式演进的，其效率体现在从简单系统中产生复杂的结构。大自然的原则是：用最简单的方法做好事情。

形态是人类认识世界的媒介，是形成概念的条件，对外部世界的认知都要通过形态来描述。对设计而言，形态既是功能的载体，也是文化的载体。设计的内涵和价值要通过形态来体现。形态又是一个复杂系统，不论是自然物，还是人造物，都需要被解读才能达成意义。而人类的认知能力、文化差异又为这种解读提供了探索空间。

那么，什么是"形态"？

汉语"形态"即含"形状"和"神态"之意。所谓"形状"，是指物体或图形由外部的面或线条组成而呈现的外表；而"神态"在汉语中的含义更为丰富，"有心意之动必形状于外"，其中"心意"就外化为神态。就像训练有素的京剧演员表现出的精气神，和普通人的神态确实不一样，其原因是长期练功所形成的气质作用于外貌而形成的。

总之，形态是指事物在一定条件下的外在表现及其内在结构。形态可以分为自然形态、人为形态和概念形态。

自然形态是大自然的作品，不需要人为技术而自发生成。对于自然形态中的有机形态而言，内在结构更多地体现在内在的生命力。生命力是生命体基因的增殖和衰减变化的过程，如同量子运动那样，都是寻常情况下看不见的内力。生物形态就是由内力的运动变化所致。

人为形态也称为人工形态，即人类创造的生活用品、建筑、雕塑等人为事物，是从自然形态的生成中提炼而成的。虽然宗教、审美等观念会影响其创作动机，但人类在不同时期、不同区域总是把自然物的功能、构造和形态等作为模仿对象，创造出丰富的物质文明。图1-4所示是德国设计师科拉尼的交通工具设计作品，其形态和空气动力学等的设计源于对鸟类和海洋生物的研究。

概念形态是非现实形态，也是现实形态的构成要素和初步表现。作为基本要素或者素材须予以直观化，被直观化后亦称为纯粹形态。纯粹形态是现实除去种种属性之后所剩下的基本要素，这些要素通过扩大、缩小、变形等手段可以创造出更多形态，比如几何学中的正方形、三角形、圆和椭圆等概念形。概念形态一是不具备象形性。对纯几何形的认识虽然源于具象形，即从具象形中抽取共性的形，但它又不是任何一种具象形态。如从果瓜中抽象出来的球形以及它们的圆形投影，再也不是这些具体之物，而是几何形的概念。二是蕴含更多的想象空间。由于纯几何形不具备象形性，反而会使人产生许多联想。就像抽象艺术一样，受众可以充分发挥个人的想象，而不必拘泥于某个特定的主题。

人类创造的现实形态并不限于在自然物或自然现象中所发现的纯粹形态的基本形式，还常常利用这些基本形式去进行新的整合。而整合不是简单的相加，而是"有机的集合"，从而产生有生命力的新形态。无论是有用性体现功能性的生命力，还是形式上体现审美的生命力，形态都会在整合的过程中建立一种"关系"，也就是进入一个各要素间相互发生影响的"场所"。所以，对概念形态的研究侧重于形态创造的知觉法则和关系法则。

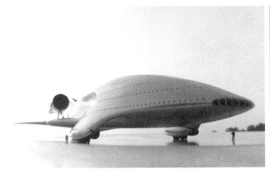 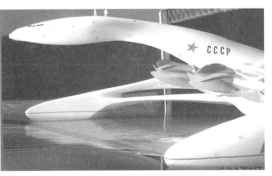

图1-4　左图是为科技电影设计的鲨鱼式大型超级客机，右图是模仿天鹅起飞形态的重型运输机（设计：科拉尼。资料来源：霍郁华，戴军杰，董朝晖.我的世界是圆的[M].北京：航空出版社，2006.）

## 1.2　形态、造型与构成

《现代设计辞典》中"造型"的定义："广义的造型是指一切可感形象的塑造，它可以是视觉的、听觉的，甚至是以视听觉为媒介的想象的形象。一般广义的造型常用其同义词——塑造。狭义的造型是指一切可为视觉感知的形象的塑造，无造型的东西只存在于抽象思维中。所以造型就是将不同的点、线、面、体以及色彩与材质等造型要素组合成整体形象。"❶

"造型"和"造形"同义，因为"型"和"形"在汉语中是通用的。"形"的意思是形象；"型"在中国古代是指铸造器物的模子：用木做的叫模，用竹做的叫笵（即范），用土做的叫型。随着时代的变迁，造型活动已演化为塑造人物形象、自然形象、人为事物的再现空间艺术，包括绘画、雕塑、建筑、摄影、书法、工艺美术、设计等。而家具、灯具、交通工具设计是综合功能、材质、工艺、环境、市场等因素的人工产品，排除纯艺术形象因素，由此形成了独立的造型系统和独特的造型语言，这种造型语言所表述和产生的形象称为"形态"。

"构成"是一个近代造型概念。在近代设计史上有过"构成主义"运动。构成主义是源于20世纪20、30年代的机器美学，具备以机械为代表的技术特征，运用工业材料、机械结构和部件构成来展现新的视觉语言（图1-5）。同时代的德国包豪斯建筑学院的教师则运用构成主义原理发展出一套造型设计基础训练的教学体系。这个体系为现代设计教育提供了新的理念和方法。后来，日本等国的设计教育发展出更为系统化的构成教育体系。20世纪80年代中期，我国设计院校全面引进构成教学体系，即所谓的"三大构成"。这个体系在为国内设计提供了新的造型方法论的同时，拓展了现代设计教育的发展视野。

"构成"二字似乎成了外来语，其实从汉语中可以追踪其意。"构"字有"架屋"的含义。汉语中有"构造""构筑"之类的词汇。我国虽然没有系统的构成设计理论，但在传统造型理论中可以找到相应

图1-5　构成主义雕塑——第三国际纪念碑（设计：塔特林）

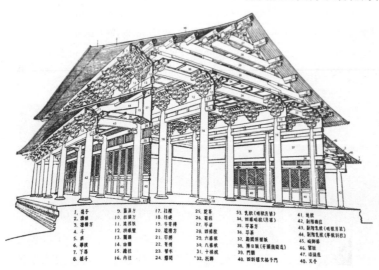

图1-6　宋《营造法式》殿堂大木作制度示意图（资料来源：刘郭桢.中国古代家具史[M].北京：中国建筑工业出版社，1981.）

---

❶ 张宪荣.现代设计辞典[M].北京：北京理工大学出版社，1998：222.

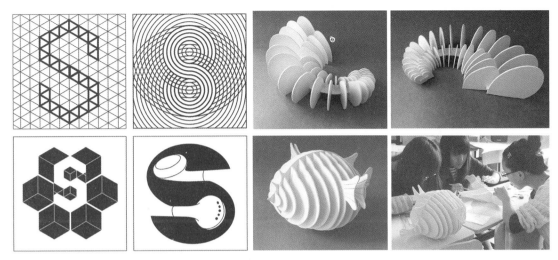

图1-7 二维设计与三维设计在方法手段和观察视角上的差异

的概念，如"应物象形""随类赋彩""经营位置""传移模写"等。"构成"泛指形成和造成，即造型过程与配置方法，也就是将设计要素构造成有形有用的物体。这个过程就像造房子，要用建材构造一个完整的房子；同样的材料，也可以构筑另一个（图1-6）。二者的区别在于方式不同。这就是构成的基本原理，强调在过程中发现可能性的方法。

辛华泉在《形态构成学》一书中将形态创造概括为三种方式：一是模仿，二是变形，三是构成。模仿的心理依据是人们对空间的信赖；变形的心理依据是人们对空间的不满足；构成的心理依据则是人们对空间的创造。创造的动力是消除内心困惑，并从中获得安宁和成功的喜悦。

造型艺术是空间艺术，按时空分可以分为以下几类。"一维艺术"，只有一种时间艺术，即音乐；"二维艺术"，亦称"平面艺术"，包括绘画、书法，以及视觉传达中的平面部分，如平面广告、书刊、画报等；"三维艺术"，亦称"立体艺术"，包括建筑、雕塑，以及设计中的立体部分，如家具、灯具等；"四维艺术"，亦称"时空艺术"，如动态雕塑、舞台表演等。本书是三维设计的基础课程教材，取名为《造型设计基础》，与此对应的二维设计教材《视觉设计基础》已于2019年由化学工业出版社出版。

二维设计和三维设计的构成要素和组合原则是不同的，受众观察方式、感受角度也不尽相同。例如二维图形的创造主要是外形，一个确定的外形表现为一个肯定的平面形态，而三维形态则不然，一个三维形态没有固定不变的外形，观者角度不同，外形会随之变化（图1-7）。此外，二维图形的材料、色彩和工艺等手段是为了视觉效果，而三维形态的材质、肌理、加工工艺、空间感等效果，追求的不仅是视觉，还有触觉，甚至空间体验感。

作为基础教学，二维和三维设计方法有所不同。譬如三维设计不仅要画草图，还要动手做，在动手的过程中发现可能性更为重要。所以教学中的材料选择、方法步骤、加工手段等必须符合教学目的和可操作性。

材料易加工。由于着眼于形态创造而非工艺实习，所以应选择那些不需要特殊技术和复杂工具设备，并且容易加工的材料，以提高造型的效率。

廉价的材料。造型设计不着眼于技术训练，但期望在技术上有所发现、有所创新，由于需要在不断的试验中发现可能，所以所用的材料必须便宜，容易得到。

了解工艺。造型设计强调打破常规的方法，所以需要了解各种材料及其常规加工方法，以便在处理材料时有所发现，有所创造。

强调手工。与实际生产相比，造型设计仅追求真实的工艺效果，体验制作过程，发现新工艺，所以手工操作更为具体。因而在实际教学中不应该也不能取代材料和工艺课程。

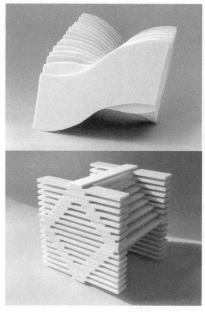

图 1-8　左边两图是基础造型作业，右边四图是连接结构设计作业

## 1.3　课程理念

所谓基础，是指事物发展的根本和起点，包含两方面内容：一是有关事物基本概念、基本规律的知识和技能；二是无论时代发生怎样的变化都能发挥作用的素质。对于工业设计、产品设计、包装设计等专业而言，基本要求是运用现代科学技术及美学原理，赋予产品在形态、结构、材料等方面以新的品质。造型能力是专业设计基础的核心能力。朝仓直巳在《艺术·设计的立体构成》一书中提出了学习目标："学习造型的基础知识和技法，探讨的不是逐时代风向或流行趋势而改变的共性事物，而是致力于培养高效率的造型创作能力，提高与形态相关的敏锐感觉，提高美的素质。简而言之，便是在学习丰富的造型知识的同时，培养优异的'创造力'。"❶

"造型设计基础"课程的教学内容分为"造型"和"结构"两部分。前者是三维设计的基础，后者是探讨形态构造。本书前后两部分是一个有机的整体。前一部分是探讨纯粹形态的构成和造型规律，排除功能因素是为了摆脱现有产品的束缚，为想象力提供了自由发挥的空间。后一部分是造型原理在构造设计中的运用，这种探索是将形态构成转化成结构创新，如可拆装式结构等。这些结构的创新是探索性的、实验性的，其成果也可能是实用性的（图1-8）。

设计学科的特点是注重实践。本书写作秉承这样的观念：教学过程是新的知识体系和个体经验的创建过程，知识不能依靠单向传授，而应由学生自主建构，即通过实验、实践过程，用知识与个体认知建构新的知识。设计教学分为基础和专业课程。基础课程侧重设计基础，专业课程侧重系统设计。前者重训练，后者重实践；训练有赖于教学，实践要联系社会。作为基础课程教材，本书没有罗列大量陈述性知识，而是在基本原理和设计课题引导下，让学生能自主建构，探索造型设计规律，提高创新能力。通过教学理念和教学路径的具体呈现，为教与学双方在探究形态构成和形态构造等方面提供充分研究的空间。

❶ [日]朝仓直巳.艺术·设计的立体构成[M].林征，林华，译.南京：江苏凤凰科技出版社，2018：31.

# 第2章
# 形态认知

- 教学内容：观察性思考及造型设计基本方法。
- 教学目的：1.提高感官知觉能力，学会用视觉和触觉思维方式进行观察和联想；
  2.提高观察事物时的敏感度，并能创造性地再现；
  3.通过观察、思考和动手实践的过程，加深对形态、材料、工艺的认识，提高做事能力，为深入学习打下良好的基础。
- 教学方式：1.用多媒体课件作理论讲授；
  2.以个人、小组合作方式进行实物观察和制作，教师作辅导和讲评。
- 教学要求：1.通过模仿再现，掌握构形方法，提高思维灵活度；
  2.通过视觉和动觉转化的训练，提高和丰富想象力；
  3.利用大量课外时间动手制作实物。
- 作业评价：1.对现成品不是机械模仿，在完成课题的过程中应有步骤、方法以及始终如一的认真态度；
  2.敏锐的感知能力，并能在转化、创新上有所领悟；
  3.在思维表现力和制作能力上有上佳表现。
- 阅读书目：1.[意] 达·芬奇. 达·芬奇笔记[M]. 米子，译. 合肥：安徽文艺出版社，2011.
  2.[美]鲁道夫·阿恩海姆. 视觉思维[M]. 滕守尧，译. 成都：四川人民出版社，1998.
  3.[德]克里斯蒂安·根斯希特. 创意工具——建筑设计初步[M]. 马琴，万志斌，译. 北京：中国建筑工业出版社，2011.

## 2.1 观察性思考

世界万物通过千万年的自然选择，获得了自身延续的合理形态，给人类的造物活动带来丰富的联想和启发。对于我们来说，最重要的不是模仿自然物的形态，而是要理解种种形态的构成原因，唯有如此才能够真正地创造出优美的形态和合理的功能。意大利哲学家托马斯·阿奎那（1224—1274）把视觉、听觉、触觉、味觉、嗅觉称为外部感觉，而把综合、想象、辨别、记忆统称为内部感觉。当人的外部感觉与外在世界的事物发生接触时，就会形成所谓"感觉印象"的东西，然后外部感觉就会将这些感觉印象传递给内部感觉，内部感觉便将这些印象进行加工，使之成为形象。观察是一种全面运用人的感觉器官的初级认知活动，这样人的感觉经过了"外部感觉"和"内部感觉"以后，进入了"知觉"层次。"知觉"实际上已经具有了知识与经验的要素，因此所谓的感知，实际上已经包含了"观察"的行为，它们之间的关系是互渗的、交叉进行的。如果对某个事物已经有了知觉，再进一步加入记忆和推论等思维过程，就形成了"认知"。

设计大师勒·柯布西耶（1887—1965）在他的笔记本上写下了这样一句话："关键是看、观察、了解、想象、发现。"所以，认知对设计师来说非常重要。反过来说，设计活动是培养认知能力的一种特殊训练，它可以让初学者对某些现象特别敏感，从而强化认知能力。

人类的感官会把视觉、听觉、触觉刺激转变成大脑能够接受的生物电信号。对这些信号的处理和翻译是一个至关重要的创造过程，甚至可以激发想象力。这一点在达·芬奇手稿中得到印证：他经常全神贯注地看着那些古老而斑驳的墙或石块，还有那些有着各种颜色和纹路的大理石。他甚至可以在里面想象到构图、景观、战争、快速移动的人物、奇怪的面容以及各种不同的装扮。云和墙面上看到的形状给了他创造各种不同事物的灵感。

图2-1所示的"手势"课题，就是关于非语言表达、观察、思考和想象能力的训练。

**设计课题01：手势**

• 以小组为单位，进行非语言观察思考练习。有两种方法：
①收集手势语言（数字、约定俗成的含义等），并表达出来，用相机记录下来；
②一个组员用手势表达内心的一种想法，或一种情绪，请其他同学"猜想"其中的含义，并用相机记录多种结果。

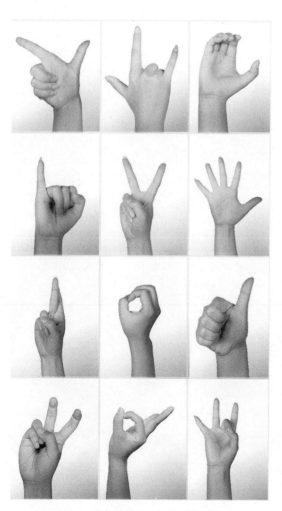

图2-1 手势的想象（作者：夏晨笑）

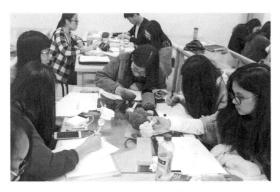

图2-2 观察与构绘

设计课题02：观察与构绘
- 以小组为单位，随机分发多种新鲜蔬菜。
- 要求仔细观察蔬菜实物，并从形态、构造、色彩、神态等方面进行想象。
- 做观察笔记。
- 在速写本上完成线描（图2-2、图2-3）。

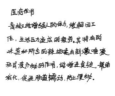

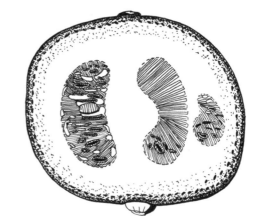

"作为旨在表达某些东西的动作的手势构成了所有设计的基础。无论是日常的还是设计的手势都具有某种目的性，但是又不仅仅局限于它们做到这一点的方式。这种即使是手势也希望表达的别的东西与我们所说的设计有着密切的联系。某些具体的东西，一次握手、一张图纸，都表达了未来的目的：一个坚守的承诺、一栋新的建筑。从手势发展而来的设计语言体现了手势和语言之间有着怎样的密切关系。与简单的日常目的不同（比如说切割一块石头），也不同于原始的、只关注以正确的方式执行一个创造意义的动作（比如说给一块石头施洗礼），手势表达的是一个人在做这个动作时的情绪和态度。" ❶

图2-3 蔬菜构造分析（作者：童悦、张芬）

---

❶ [德]克里斯蒂安·根斯希特.创意工具——建筑设计初步[M].马琴，方志斌，译.中国建筑工业出版社，2011：112.

## 设计课题 03：鞋子再造

- 通过对纸材的研究和运用将各类质地的鞋子进行 1：1 的模拟再造，以及在造型上进行全新的演绎。
- 仔细观察各类不同鞋子的造型结构与材质特征。
- 研究和分析制作方法与制作步骤，记录和描摹鞋子各个组成部分的尺寸与外形，要求合理严谨且富有创造性。
- 将鞋子用纸材料 1：1 地再造出来（图 2-4～图 2-9）。
- 材料：白卡纸、铅画纸、素描纸、白胶等。
- 工具：美工刀、剪刀、游标卡尺、软尺等。

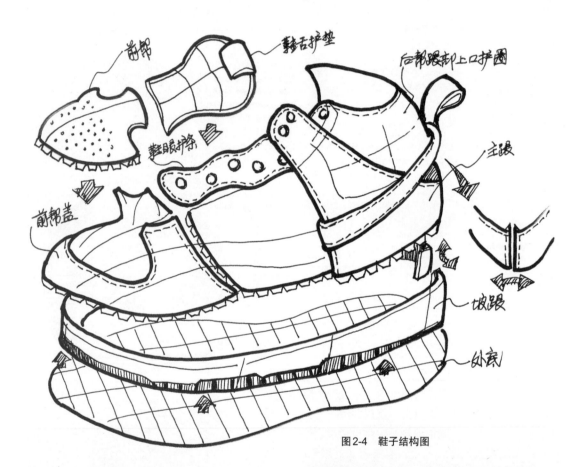

图 2-4　鞋子结构图

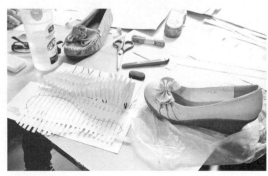

图 2-5　鞋子结构测绘和鞋底结构图

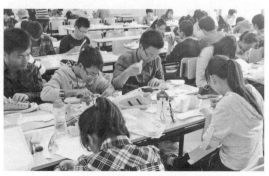

图 2-6　鞋子再造教学现场

"鞋子再造"是体验"再造想象",更是体验认知、观察、研究和设计的过程。作为学生,研究能力比创造力更重要,一旦掌握了方法和规律,就可以为以后创造力的发挥打下基础。以"我思,故我在"而闻名的法国哲学家、数学家笛卡尔(1596—1650),在《谈谈方法》一书中提出的科学研究方法可以提高我们的认识:第一,决不把任何我没有明确地认识其为真理的东西当作真的加以接受,也就是说,小心避免仓促的判断和偏见,只把那些十分清楚明白地呈现在我的心智之前,使我根本无法怀疑的东西放进我的判断之中;第二,把我所考察的每一个难题,都尽可能地分成细小的

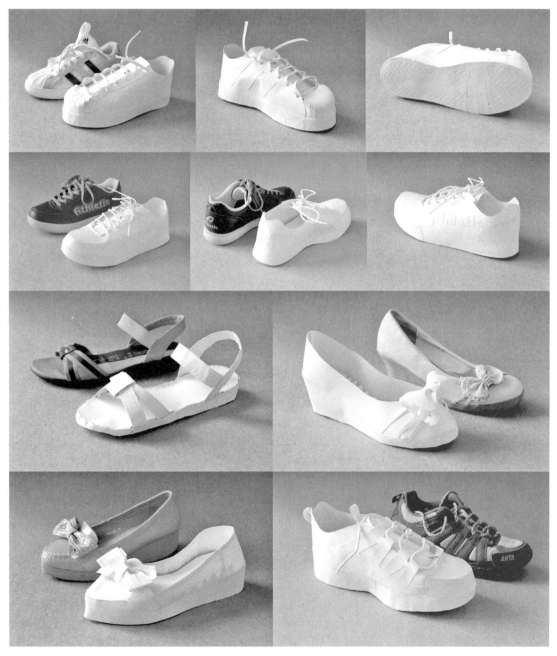

图2-7 鞋子再造作业(作者:郑宁伟、郑旭凯、余姝、姬逍颐、温婷婷、赵宇鹏)

部分，直到可以而且适于加以圆满解决的程度为止；第三，按照次序引导我的思想，以便从最简单、最容易认识的对象开始，一点一点逐步上升对对象的认识，即便是那些彼此之间并没有自然的先后次序的对象，我也给它们设定一个次序；第四，把一切情形尽量完全地列举出来，尽量普遍地加以审视，使我确信毫无遗漏。从这些方法中，可以看出笛卡尔不仅强调理性演绎法前提下的真实可靠，而且注重演绎法和分析法的结合。

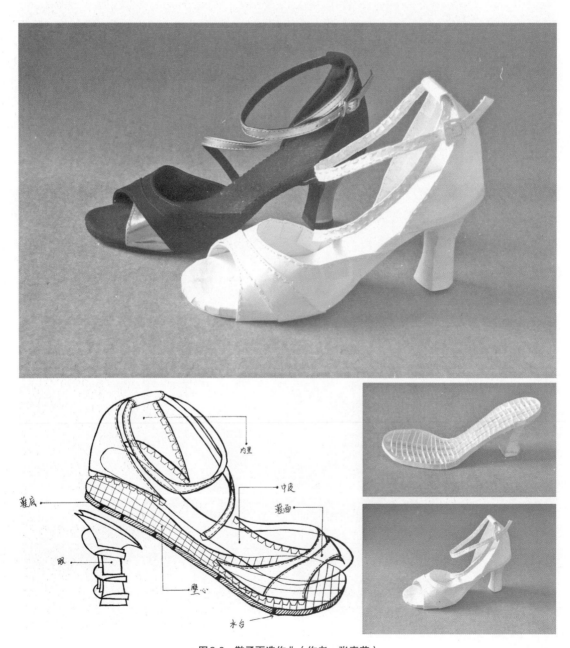

图2-8 鞋子再造作业（作者：张素荣）

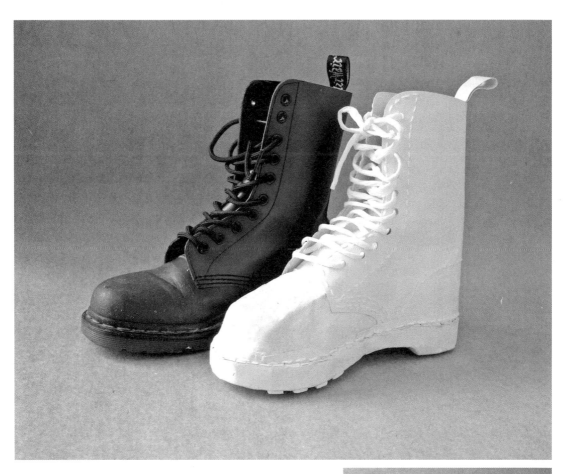

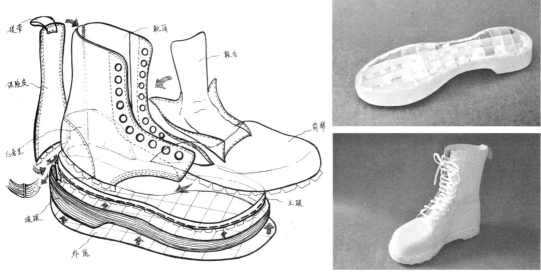

图2-9 鞋子再造作业（作者：吴茹窈）

## 2.2 改变视角

如果说"鞋子再造"课题是训练认知、观察、研究以及再造能力，那么接下来的课题就要求根据某一原形进行变化、引申、提炼，某种意义上说是"再创造"。采取的方法是改变视角，或者改变尺度。

人们对事物的分析和态度取决于思维的角度。面对同样一件事，不同的视角所获得的结果很有可能是截然不同的。图2-10所示的建筑是西班牙设计大师高迪的作品，正视和俯视时得到的完全是两种形态构成。我们要学会对一个物体从多个角度进行观察，在研究其构形变化中衍生出新的形态。

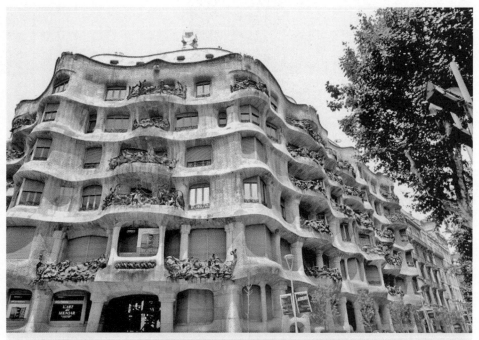

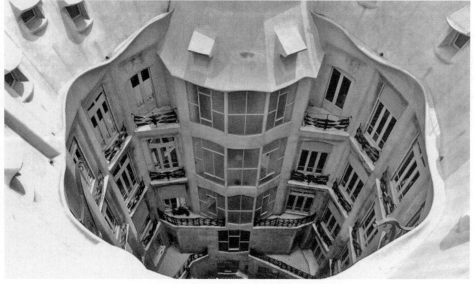

图2-10 两个不同视角下的米拉公寓（高迪作品）

通过"鞋子再造"课题，相信大家对鞋子已经有了一定的研究，接下来的课题是试着改变一下视角。如图2-11所示是高跟鞋的鞋跟部分，以这个鞋跟的造型为基础，将其放大并做成"船体"构架。试着从不同的角度反复观察，在想象力的推动下可以找到许多构形元素。如图2-12所示，可以得到快艇、地貌、花朵等方面的联想。这个过程是一个从具象的形象中抽离出一个抽象的构形基础，将这个抽象构形放大后，进行角度和尺度上的改变，再去观察和研究可以相关联的具象事物，即从具象到抽象，再从抽象到具象的再造过程（图2-13）。

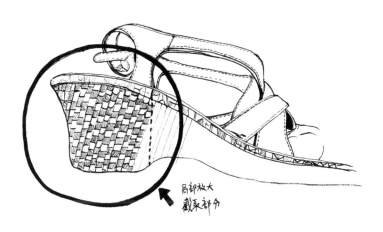

图2-11　截取高跟鞋的鞋跟部分

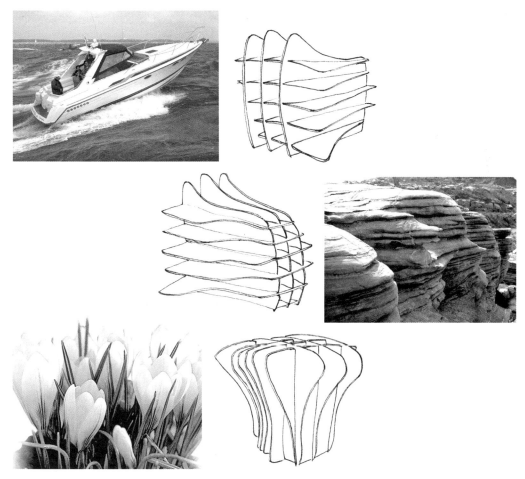

图2-12　视角和尺度的变化增加了想象空间

我们还可以想象一下这样的场景：若干个相同的物体分别放在离我们不同距离的地方，由于透视的关系，看见它们近大远小、大小不等，但往往会根据经验判断它们一般大。我们可以利用这种假设，在一定的空间范围内制造空间的假象，如根据透视原理，利用改变尺度的方法，使并不宽阔的空间显得很有空间感。

当我们改变了对"寻常事物"的观察视角，放大或者缩小，会发现事物的"本来面貌"发生了惊人的改变。譬如生活中常见的动植物，在显微镜下看几乎是一个从未见过的世界。在苏州庭院建筑艺术中，常在有限范围内创造似乎能容纳千山万壑、四季植物、河流湖泊的空间。这种尺度上的

图2-13　改变视角的作业

缩减不仅仅是象征性的，其中的隔墙、假山、树木、竹林营造了丰富的空间。其实，情趣和联想的作用，常常是这种角度转换的主要动因。在许多三维设计中往往对表现对象进行强调、取舍、浓缩，以独特的角度集中描写或延伸放大来展现其魅力。这种方法以点带面、以小见大，给设计带来了巨大的灵活性和无限表现力，也给受众提供了广阔的想象空间。图2-14是从某个独特的角度对高跟鞋进行放大、夸张、提炼再造出的新形象。

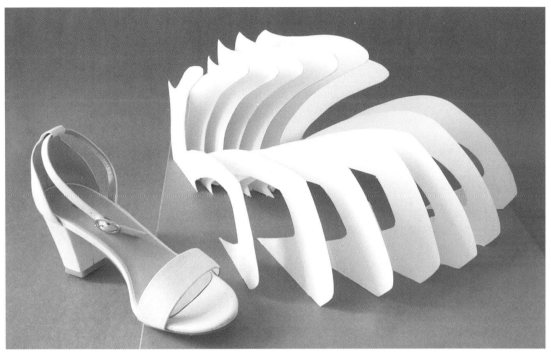

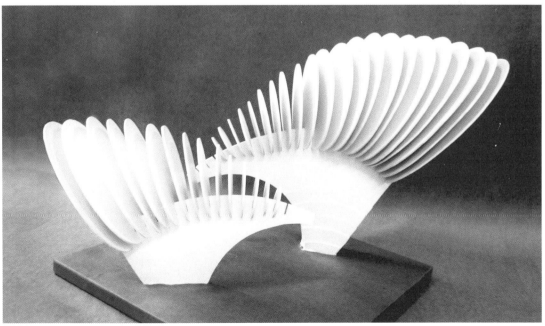

图2-14　对高跟鞋某个视角的提炼（设计：邱海霞、欧婕、谭博轩、郭天南、祁佳欣、张渝敏、周鑫鑫、占文君、王梦南、肖成龙、钟炼）

## 设计课题 04：改变视角和尺度

- 截取鞋子的某个局部展开联想。
- 结合自然界中的动植物以及建筑物的某些元素，将鞋子的局部放大，以变化尺度来改变空间关系。
- 通过基本形的重复、发射等变化手段创造新的构形。
- 材料：白卡纸、KT 板、牛皮卡纸、白胶等。
- 工具：美工刀、剪刀。
- 底版尺寸：400mm×400mm（牛皮卡纸）（图 2-15、图 2-16）。

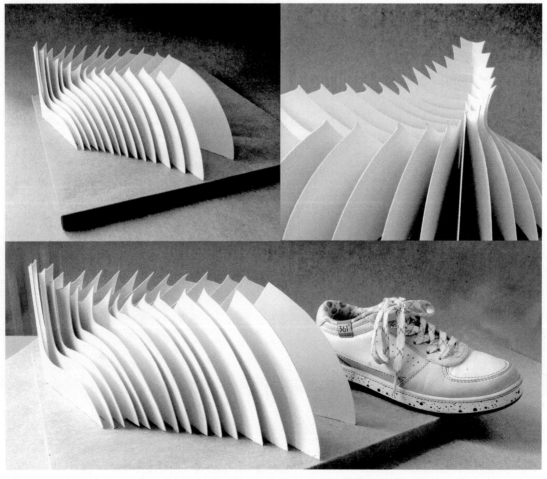

图 2-15 改变视角和尺度的运动鞋（设计：陈岩、潘晓婷、温婷婷、余姝、应焕、胡卫）

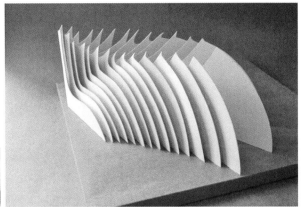

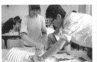

## 改变视角和尺度

设计：陈岩、潘晓婷、温婷婷
　　　余姝、应焕、胡卫
指导：叶丹、潘洋
时间：2011年10月20日

设计制作现场

设计构思的意象来源

设计作品全方位展示

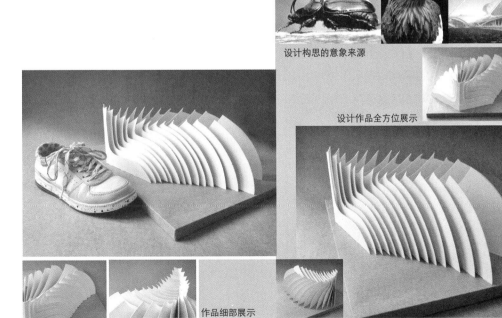

作品细部展示

图2-16　改变视角和尺度作业版面

## 2.3 造型图式

一张普通白纸具有两个维度：长度与宽度。通常可以在上面写字、画图等。如果在这张纸上用文字或者图画向他人传达某种信息，这张纸就成了"平面媒体"；如果在纸上画了图案、符号或写了文字，这就是"平面设计"。这里所指的"平面"对应于"二维空间"。

如果把手中的这张白纸随意揉成一个"纸团"，这张纸立刻增加了一个维度——"厚度"，也就是说从"平面"变成了"立体"。如图2-17所示，如果从不同的角度仔细观察，这个"随意之作"随着光线的变化会增加其魅力：皱褶、凹痕、阴影都会传达出丰富的表情。这个由我们亲手创造的"立体作品"在视觉和触觉的共同作用下可以带来"不一样的视觉感受"（图2-18）。如果把这种在无意中积累起来的视觉经验和技巧加以提炼，就可能创造出如图2-19所示的立体作品。

本书讨论的是造型设计方法，即所谓"造型原理"。对于初学者来说，如何设计的首要问题是如何看，也就说学会用独特的眼光看待周围的事物，包括自然、生活和人类文化成果。认知心理学家皮亚杰（1896—1980）认为，人认识事物的发展顺序一般遵循这样的过程：每遇到新事物，在认识中就试图用原先的"图式"去同化，以获得认识上的平衡，即所谓"图式—同化—顺应—平衡"的建构过程。下面通过对一些"图式"的分析，探讨造型设计的几个方面。

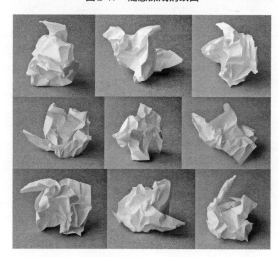

图2-17　随意揉成的纸团

图2-18　从不同的角度看，形态会有不同的变化

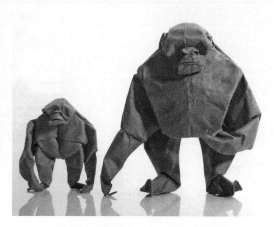

图2-19　纸雕塑——猩猩（日本纸艺）

（1）形态

自然界的生命形态总是由内向外发展的，外部的压力制约它的发展程度。完美的生命形式是生长力与压力之间的平衡状态。人们把象征生命的形态叫"生物形"或"有机形"，而把几何形称为"无机形"。具有生命力的有机形由于内外压力会产生两种状态：一种状态是"扩张形"，呈现出充盈、凸起、饱满的特征，表现出内在生命力的旺盛，以及乐观、热情、合乎理想和追求完美的精神（图2-20）；另一种状态是干瘪萎缩，表现出外在压力的侵入，是悲观、冷漠、消极和失望情绪的反映。具有生命力的形态可以从传统文化中找到，如图2-21所示的敦煌石窟中的唐代菩萨像总是仪态丰肥、浑圆润泽、雍容华贵，体现世俗之美。为了表达对美好生活的向往，民间有更多形态圆润饱满的日用品，如图2-22所示的鱼乐枕就是典型代表。

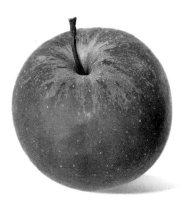 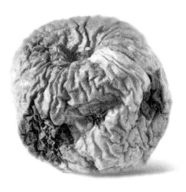

图2-20　处于生命旺盛期的苹果表现出圆润饱满的形态特征，而衰败期的苹果表现出干瘪起皱的生命形态

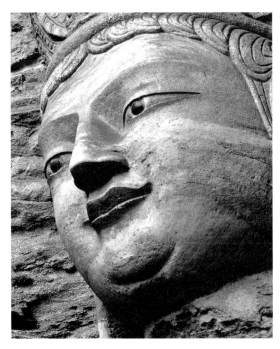 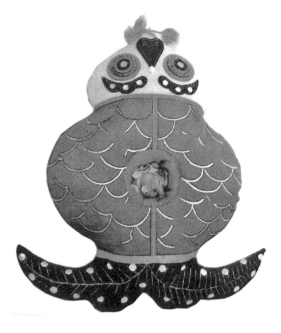

图2-21　浑圆润泽的敦煌菩萨　　　　　图2-22　圆润饱满的中国民间工艺品——鱼乐枕

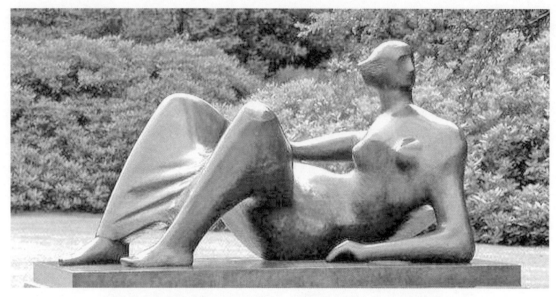

图2-23 亨利·摩尔的作品具有无琐碎、少细节的特征，用以增强视觉上的体量感

图2-24 即使以纸为材料，用概括手法塑造的耕牛造型也有相当的体量感

图2-25 体量感厚重、饱满结实的无锡大阿福（清代民间工艺品）

（2）体量

造型设计的体量感包括物理量和心理量两个方面。物理量指作品本身的大小、轻重、多少等；心理量则指观者面对作品时的心理感受。任何物体都有实在的体量感，即便是一根线，也有体积和重量。体量感使艺术具有不可移动、稳定性等视觉特征，在表现深厚、沉重的感觉时有价值。

雕塑家亨利·摩尔认为体量感与表面简洁有关（图2-23），他的作品上就有无琐碎、少细节的特征，用以增强视觉上的体量感。米开朗基罗有句名言很好地说明了这一点：雕塑就是一块石头从山顶滚到山下后，剩下来的那部分。意思是说好的雕塑完整而结实，没有过于琐碎的表面。

心理上的体量感与物理体量感是不一样的，同样体积和重量的物体，由于形式作用，可以给人以不同的体量感。一般说来，影响心理体量感的形式有这几个因素：a.在体积相等的条件下，一个盒子的体量感要大于一个笼子的体量感；b.表面平整光洁物体的体量感，要大于表面凹凸不平的物体；c.外观凸起能增强体量感，凹进则削弱体量感；d.几何形程度越高，体量感越强（图2-24、图2-25）。

（3）线型

常识告诉我们：纵是垂直线，横是水平线。虽然都是线，但给人的心理感受是不同的：水平线体现出人对大地的依赖情感，从心理感受上看，它仿佛是人体行走坐卧的支撑面，有着承载重物的可靠性和安全感；垂直线挺拔向上，坚定沉着，是生长力和地心引力相互对抗的形态。静穆和崇高，是一切古典艺术的美学特征，前者的形态离不开水平线，后者的形态离不开垂直线。水平和垂直，构造出四平八稳的传统文明的基本视觉框架，也是区分东西方古典建筑艺术的尺子。比如北京故宫建筑群雄伟宽广，在横向布局上气势恢宏（图2-26）；而欧洲的哥特式教堂，多在拉丁十字布局的交叉处建立高耸的塔楼，运用纵向线型把人的视线引向上苍（图2-27）。

西班牙建筑大师高迪说："直线属于人类，而曲线属于上帝。"曲线可以分为几何曲线和自由曲线。在物理维度上，曲线与直线相比，最大特征是内部包含着圆弧的空间，并形成一定的张力，在视觉上产生丰满圆润的感觉。波浪线和螺旋线由重复曲线构成。波浪线传达动荡不安的信息，可以带来变幻莫测的新奇感受，适合传达无拘束和纵情任性的感觉（图2-28）。螺旋线被认为是具有生物学特征和在宇宙中有巨大能量的运动形式。盘绕的藤蔓、螺类生物、银河中的星云都是这种形式（图2-29）。所以说，波浪线和螺旋线体现了时间和空间的运动方式。还有一种特殊的螺旋线——麦比乌斯带，是由德国莱比锡大学教授奥古斯特·麦比乌斯发现的。荷兰艺术家埃舍尔的蚀刻画为这种曲线作了生动的注解：小动物沿着这条曲线行走，永远走不到尽头（图2-30）。

图2-26　北京故宫太和殿

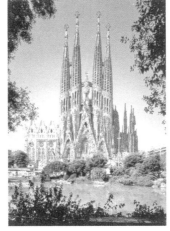

图2-27　圣家族大教堂（西班牙巴塞罗那，设计：高迪）

图2-29　具有优美曲线的鹦鹉螺

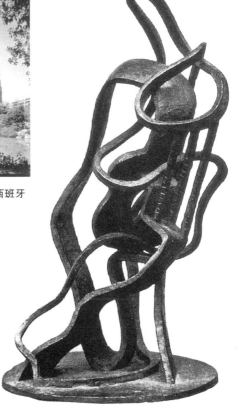

图2-28　抱吉他的女人（青铜雕塑，作者：里普希茨）

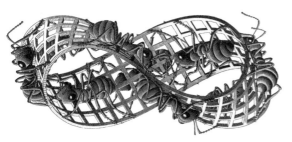

图2-30　红蚁（版画，作者：埃舍尔）

（4）空间

空间，无形无质，又无处不在。它不能成为独立的视觉对象，人只能根据其他因素来判断和感知空间的存在。《三维创造动力学》是这样定义空间的："空间是艺术家在创作中所要面对的三维性区域，而这两者又可以分别被称为正空间和负空间。正空间即指作品中有实体空间的部分，而负空间则指被作品激活的空无空间。"❶ 设计者必须同时处理这两种空间。但是观者对负空间的体验却是非常主观而微妙的，很难作出界定和衡量。我们不妨设想走进由自己搭建的"瓦楞纸建筑"时，随着脚步的移动，眼前所获得的微妙体验会随之改变（图2-31）。

三维设计在空间处理上涉及两个要素：关系和尺度。所谓关系就是需要考虑作品之间以及作品与周围环境之间的空间关系，其布局的远近、方位、高低对作品发挥有效作用都有直接影响（图2-32）。尺度是指一个物体的大小与其他物体及与环境之间的比例关系。人们总是习惯根据自身的尺度来判断与作品的空间关系，比如走进微缩景观公园就会觉得自己是个巨人，景观比我们想象的要小得多，以致我们相对变大了。儿童公园里的玩具屋总是让孩子们觉得自己像大人，因为他们能像大人一样操控房间里的玩具。

图2-31 随着脚步的移动，眼前所获得的微妙体验会随之改变

❶ [美]保罗·泽兰斯基，玛丽·帕特·费希尔.三维创造动力学[M].潘耀昌，译.上海人民美术出版社，2005：92.

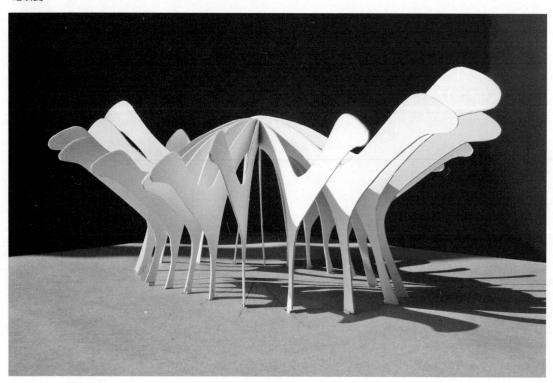

图2-32 "发射"的空间设计（设计：崔敏华）

# 第3章
# 视觉动力

- 教学内容：造型设计中的力学理论和力感表达。
- 教学目的：1.提高感官的知觉能力，学会在生活中观察、体验物理和心理的力感；
  2.提高对生活细节的敏感度，激发对周边事物的好奇心；
  3.通过动脑思考和动手实践，加深对三维设计的认识与理解。
- 教学方式：1.多媒体课件作理论讲授；
  2.个人独立收集资料，选择材料并完成作业，教师作辅导和点评。
- 教学要求：1.通过对自然及周边事物的观察分析，提高对构形设计力度感的理解和感悟；
  2.加强感觉表象的存储和对视觉意象转化的训练，以提高和丰富想象力；
  3.要利用大量课外时间去图书馆或在线寻找相关资料，并选择合适的材料制作设计作品。
- 作业评价：1.敏锐的感知能力，并有清新的表达；
  2.能体现思考过程，不是对某现成品的模仿；
  3.构思新颖，表现力独特。
- 阅读书目：1.[俄]瓦·康定斯基.论艺术的精神[M].查立，译.北京：中国社会科学出版社，1987.
  2.[美]鲁道夫·阿恩海姆.建筑形式的视觉动力[M].宁海林，译.北京：中国建筑工业出版社，2006.
  3.[英]莫里斯·索斯马兹.视觉形态设计基础[M].莫天伟，译.上海：上海人民美术出版社，2003.

## 3.1 生命力

上一章"造型图式"一节中提到，由于内外压力，具有生命力的形态存在两种状态：一种是"扩张形"，具有充盈、凸起、饱满的特征，表现出内在生命力的旺盛；另一种则是干瘪萎缩，表现出外在压力的侵入后生命力衰退的状态。所以说完美的生命形式是生长力与压力之间的平衡状态，有人说美是人的本质力量的对象化，就是指富有朝气、精力充沛和积极向上的形象才能成为美的象征，而把凋谢的、枯萎的、年老色衰的形态排除在外。在形态学中，前者被称为"积极的形态"，后者被称为"消极的形态"。

形态学把形态分为自然形态和人工形态。自然形态是指自然形成的各种形态，它们的存在不为人的意志而转移，如高山、溪流、石头以及生物等。自然形态又分为有机形态与无机形态。有机形态是指可以再生的、有生长机能的形态，它"源自自然形态，是生物体在成长过程中诞生的形态，具有生命的形式特征与生命力的情态特征，如贝壳、花朵等。但符合有机形态特征的除生命体之外，如水波与火焰之类也犹如生命体一样，不断地运动与变化，使自身的形态充满勃勃生机，它们也属于有机形态"。❶而无机形态是指不具备生长机能的形态。

在艺术家摩尔看来，大自然中最具生命力的有机形态是人体。在他的雕塑作品中，人体本身或象征人体结构的构形元素——具有有机形态的圆柔厚实的团块，反复出现。其意义就在于表达生命的内在力量。那些抽象的、饱满的团块有一种张力，不仅显示出力量感，而且有一种不断生长的趋势（图3-1）。

从摩尔雕塑中可以看到有机形态那种流畅、和谐、自由转换中体现出的生命律动和节奏感，以及丰富的空间关系。雕塑虽然由无生命的、冰冷的石块雕琢而成，却给形态注入了生命力，呈现出饱满的活力。这才是三维设计的魅力和意义所在。美国符号论美学家苏珊·朗格（1895—1982）在《艺术问题》中指出："如果要想用某种创造出来的符号激发人们的美感，它必须以情感的形式展示出来，也就是说它必须作为一个生命活动的符号呈现出来。必须使自己成为一种与生命的基本形式相类似的逻辑形式。"她把"生命的逻辑形式"概括为给运动性、不断生长性、不可侵犯性、有机统一性、节奏性。所以，要将生命活力融入构形设计中，首先要善于观察，提高敏锐的感觉能力，并把这种感觉抽象地表达出来（图3-2）。

❶ 张宪荣.现代设计辞典[M].北京：北京理工大学出版社，1998：230.

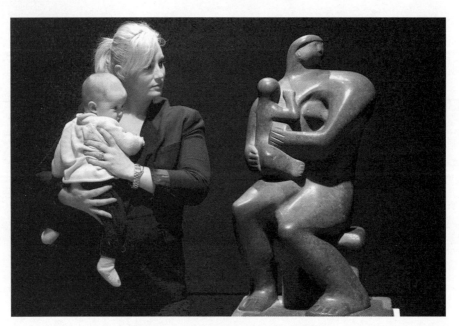

图3-1　一对母子在观看摩尔作品《母子》

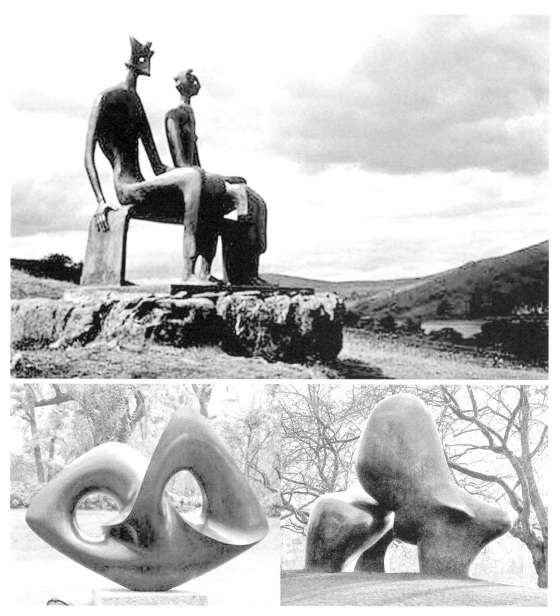

图3-2 摩尔雕塑作品

**设计课题 05：感悟生命力**

- 小组讨论"生命力"由哪些元素组成，找出最能体现"生命力"主题的四个词汇。
- 根据四个词意收集相关图片，并作相关的文字说明（图3-3）。
- 尽量从自然界的动植物中寻找素材，人造物品、艺术品是人为创造的，不在此列。
- 可以从校园及周边环境中采集或上网收集素材。

起源　　　　　　希望　　　　　　坚持　　　　　　呐喊

生命的起点，世界的起源，世界上一切事物的生长发展都有自己的起源　　每个生命的生长过程都充满了希望，为希望而顽强地生存，不管结果如何，都要活下去　　无论前方的道路有多曲折，无论有多少艰难困苦，突破重围，坚强地向上生长，这才是最顽强的生命力　　在突破重围的顶峰，在最声嘶力竭的时刻，只有拼命地呐喊，用尽最后一丝力气，才能真正诠释生命的意义

只身孤影　　　　四面楚歌　　　　广袤无垠　　　　生命涌动

醉人的红叶，激情如火，艳丽如旭日，当孤叶静静飘落，它将美丽留给了大地，伊人拾之，倍感温馨　　让企业拥有顽强的生命力。市场是不停变化的，困难与危机是时刻存在的，关键在于怎么面对，然后实现绝处重生　　朝阳或许最能说明一切，太阳哺育了大地，让地球上的一切都变得那么美好。旭日东升，喷薄而出，是生命很好的写照　　女人一生最美丽、最幸福的时刻，是把爱与生命传递给下一代。母亲的伟大在这一刻体现得淋漓尽致

图3-3　感悟生命力（作者：李敏捷、张顺、包晨炟、戎余、陈国峰、叶敏、叶盛、楼浩健）

**设计课题 06：动态解构**
- 在网上、图书资料中收集生物资料。
- 以"咬""握""抓""跃""跳""游"等动作为主题，并以图解形式收集在速写本上。
- 从收集的资料中选择一个"动作"，用材料"模拟"出来，注重动作传达出的生命力。不能只见形，不见力。
- 用瓦楞纸作为造型材料，制作一件具有动态结构的作品，在充分研究形态、结构、材料后作出完美表达。
- 画出结构示意图。
- 作业规格：A4 纸，彩色打印（图 3-4、图 3-5）。

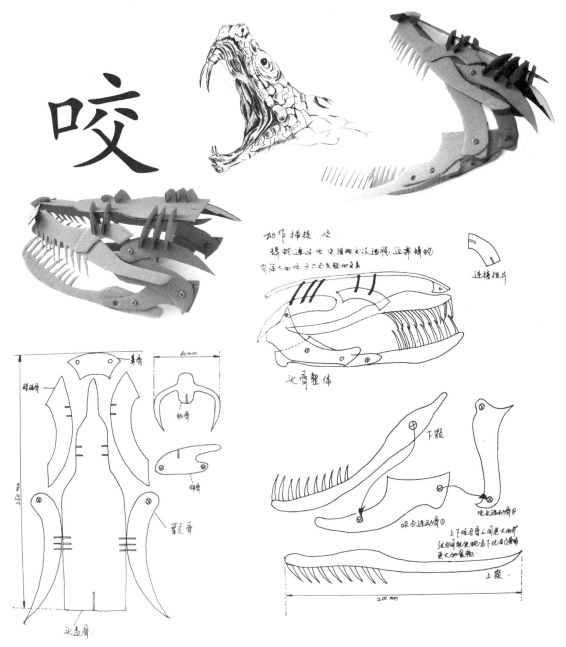

图 3-4 咬的解构（作者：金伟杰）

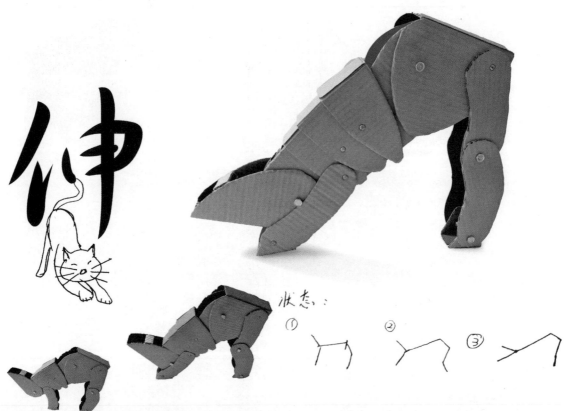

材料：瓦楞纸、螺帽、螺丝钉。

方法：利用瓦楞纸拼接，并用螺丝钉与螺帽将骨架连接固定

目标：通过研究猫伸懒腰的骨骼变化，用螺丝等制作出关节，灵活地表现出猫慵懒的体态。

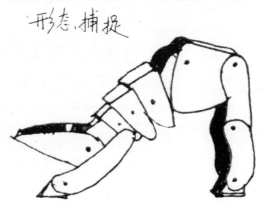

图3-5　伸的解构（作者：张悦）

## 3.2 力的结构

前面谈到，生命力来自生物体内外压力的相互作用。那么，怎样在人工形态中注入这种"生命力"？这就要求我们通过观察自然物，从中提炼出有关表达生命力的意象，并把这些意象在技术和材料的作用下表达出来。下面我们借助"纸筒"课题来解析这一过程。

把纸卷起来做成纸筒，就成了一个三维构成体，能平稳地放在桌面上。如图3-6所示，纸筒给人的感觉是端庄、稳定和单纯，但缺乏个性和生命力的表现。仔细分析会发现，由于纸筒两边的轮廓线平行而垂直于桌面，导致这个形态有两种"力"存在：向上生长的力和地心引力，两种力互相抵消达到一种平衡，所以能稳稳当当地站在桌面上。我们可以设法打破这种稳定状态，在方向、面积、形状和比例等方面加以改造，让这个单纯的纸筒成为具有"动感和生长感"的三维构成体。

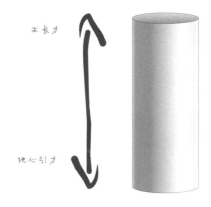

图3-6 平衡的力

自然物的形成来自其自身规律，不存在材料制作的问题；而人工形态是按照人的意志做成的，必须借助材料和加工技术。所以，构成一个形态前必须先对材料和构形手段有所认识。比如"鱼骨"模型中对板材表面加工后所产生的效果都是"线"的形式，图3-7所展示的形态即借助"线型"来改变整体形象。那么，接着认识一下"线"：一条线表达了位置和方向，并能在其内部聚集起一定的能量，这些能量蕴藏于长度之中，在端点部位得到加强；直线给人的感觉是稳定和庄严，曲线则飘逸和流动，斜线会产生不稳定感和速度感；一组线条以长短、宽窄变化进行排列会产生节奏和韵律感（图3-8）。

所有形体的构造都是一种力的结构，可以分为客观的物理的力和主观的心理的力。力的作用是一种物理规律，它是由形态、材料、重量等客观因素构成的，是可通过计算的物理的量；而力量感则是人的心理感觉。具体地说，当人看到色彩灰暗的物体，会觉得它比较沉重，看到色彩明亮的物体则会感觉比较轻快，尽管这种感觉不一定与客观事实相符，因为通常物体的重量与构成该物体的材料有关，而与物体的色彩关系不大，但在日常生活中，人们对事物的判断常常为心理感受所左右（图3-9）。

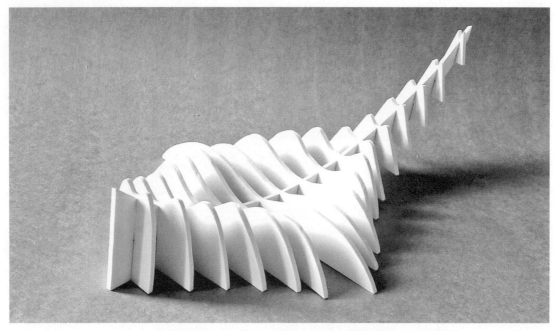

图3-7 鱼骨模型中对板材表面加工后所产生的效果都是"线"的形式

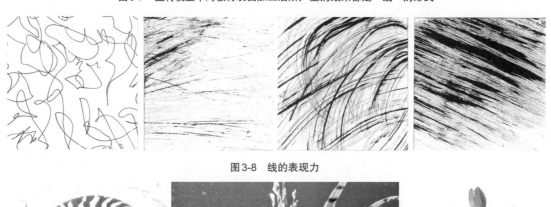

图3-8 线的表现力

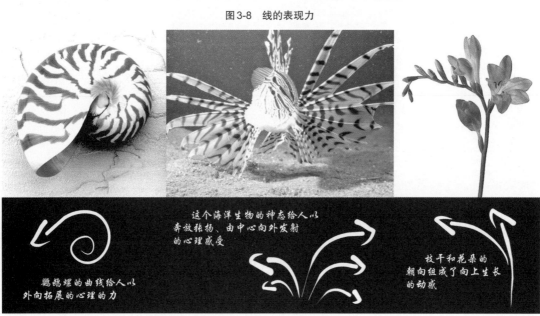

图3-9 力的心理结构

不管是物理的，还是心理的，这种力感来源于人在观察自然时形成的对"动态力"和"生命力"的感受。展现在我们面前的自然之物在形成和进化的过程中构成了独特的有机整体，并把所有的视觉关系组成一个完整的系统。形态的各个部分相互支撑，互相依赖，任何局部的改变都会扰乱整体的平衡和张力的强度。所以，在设计中首要确定整个形态"动态力"的方向，理顺主要动态力和次要动态力的关系。一个形态只需一个主动力的方向：要么强调垂直方向，要么强调水平方向。以一个主动态力为主，其他部分则是次要的。任何艺术，包括电影、戏曲、文学等都是在整体结构上强调某个主题，而淡化其他次要的部分（图3-10）。

具有生命活力的有机体，是一个不断运动的机体，它经历了孕育、生长、衰败、死亡的过程。在构形设计中要体现出人类对生命深层情绪的诉求，还需要把生命概念中能反映生命本质的元素提炼出来，转化为构形设计的语言。譬如：生长感、孕育感、聚散感、平衡感、节奏感、方向感、再生感，以及对外力的反抗感（图3-11）。

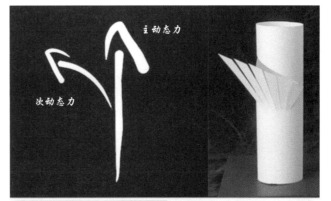

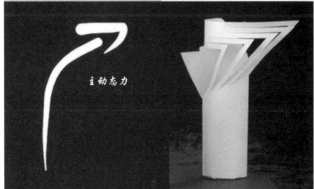

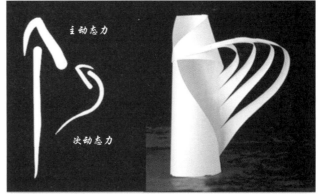

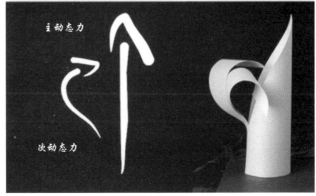

图3-10 动态力分析

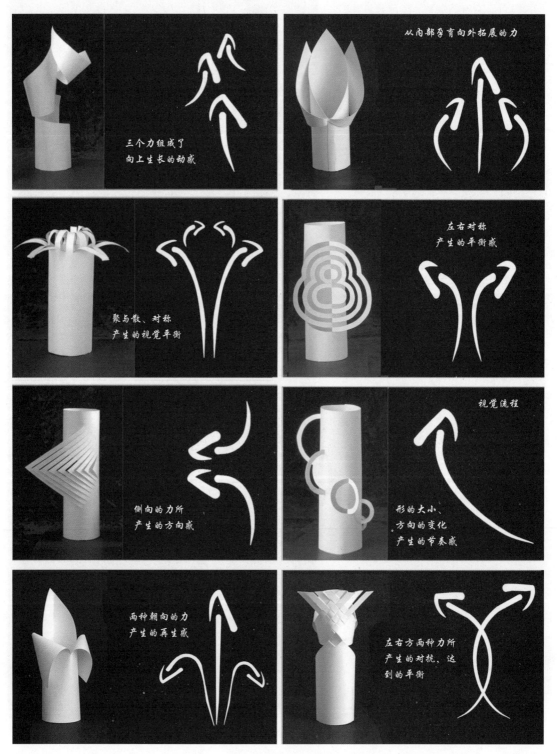

图3-11 生命力分析

和所有的设计一样,认识构形原则不一定就能设计出好的作品,还需要创造力。其实创造力不是凭空而来的。首先要尽可能地挖掘自身的想象力,不要受概念的影响,基本方法是尽可能多地做草稿,在动手的过程中去发现新造型的可能性,没有束缚才会尽情地按自己喜欢的方式去构思。在初始阶段,追求完美和急功近利的心态会阻碍思路的发展,多实践就意味着多尝试,增加发现的机会。待我们已经做了10个草稿摆在自己桌子上的时候,心情就会像拥有十个孩子一样,仔细端详而不会把它们弄坏,它们会给我们带来许多启发,新鲜的想法会在这些"孩子们"中间自由地流动,思维就会更加活跃起来了。

做了一定数量的草稿,就要重新审视自己所做的一切,重新评估一下设计效果。这时可以请老师和同学们提提各自的看法,然后再分析这些意见。重点放在那些看起来最有情趣、最能打动人的构思上。接下来的工作就是利用所学的视觉设计原理去分析它们,然后再进一步发展。

**设计课题07:纸筒的表情**
- 用切开、弯曲、折叠等手段来改造纸筒的表面,使纸筒表现出不同的表情。
- 只能用一张纸完成,不能作添加设计。
- 设计中涉及"形"的大小、长短、方向等因素,这些因素不存在绝对的标准,因为每一个形态单元都受视觉环境和正在形成的内部关系的影响。
- 创作时,要在直觉和判断力的引导下逐步成型。
- 本课题的关键是锻炼直觉判断能力,在动手做的过程中,找到产生形态的机会。
- 避免事先想一个"形"再制作出来,其结果往往是概念的、程式化和缺乏想象力的。
- 材料:白卡纸和黑卡纸。
- 数量:草稿10个,选择其中4个做正稿。
- 尺寸:纸筒高180mm,直径50mm(白卡纸展开尺寸:180mm×170mm);底盘尺寸400mm×200mm×20mm(黑卡纸)。
- 作业规格:A4纸,黑白打印(图3-12、图3-13)。

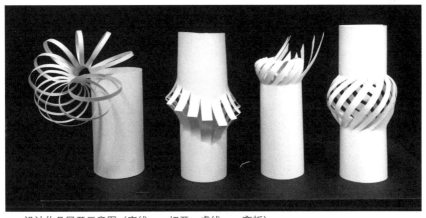

图3-12 纸筒的表情(设计:周青杉)

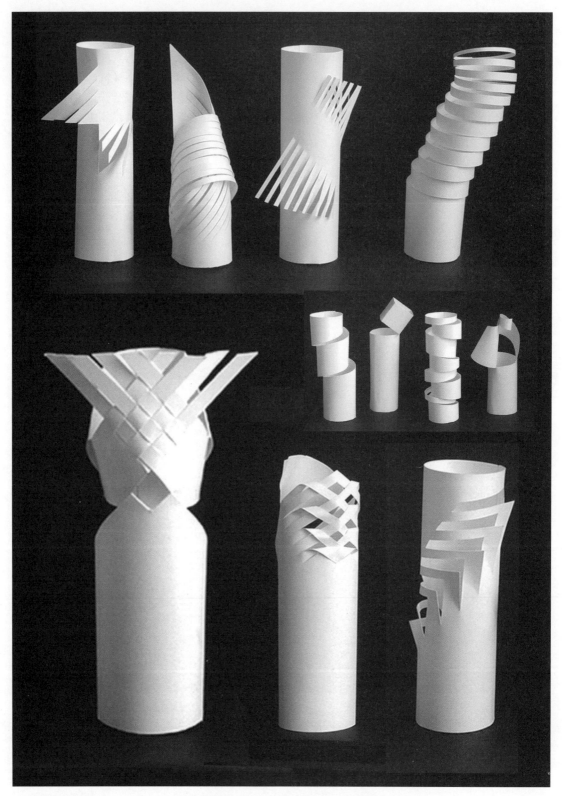

图3-13 纸筒的表情(设计:任军斌、陈鼎业、姜海波、刘文伟)

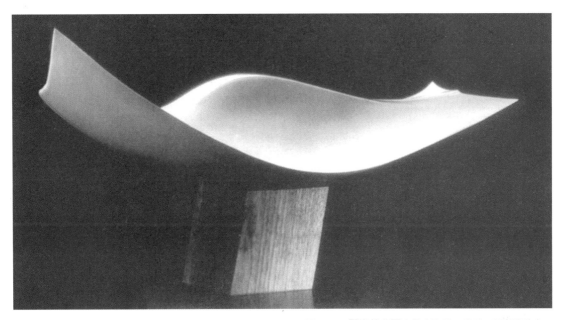

图3-14 飘逸的曲面（日本陶艺，设计：深见陶治）

## 3.3 张力

阿恩海姆在《艺术与视知觉》一书中说："在较为局限的知觉意义上说来，表现力的唯一基础就是张力，这就是说表现性取决于知觉某些特定的形象时所经验到的知觉力的基本性质——扩张和收缩、冲突和一致、上升和下降、前进和后退等。"❶ 所以，张力就是一种知觉运动力。图3-14所示的虽然是一件静态的陶瓷作品，但让人觉得犹如展翅的大鸟，又像飘逸的绸缎。这种运动感被康定斯基称为"具有倾向性的张力"。

从日常生活中可以知道，我们的某些感觉是和运动及动感物联系在一起的。譬如，公园里的红鲤鱼在池塘里悠然游弋，喷气式飞机在天空中划出一道白线，海洋馆里的海豚跃出水面又轻轻落入水中，以及影视作品中猛兽看到猎物时猛张大嘴、花开花落、雄鹰翱翔，等等。这些动感的事物都会在人们的脑海里留下深刻的映像。即使是类似题材的"静态"画面（图3-15），也会在观者的内心呈现出"运动感"，以及由这种动感派生出来的"力感"，这种力在很大程度上就是所谓的"张力"——由"运动"带来的力的感觉。那么，视觉张力是怎么产生的？首先是方向感。圆形或正方形上下左右前后对称，没有方向感，会显得很平静，而不会产生张力；当圆形变成椭

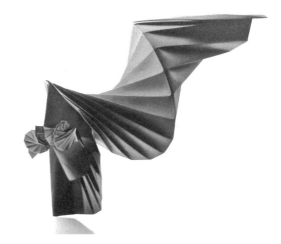

图3-15 动感和方向感是产生张力的基本要素（日本纸艺）

❶ 鲁道夫·阿恩海姆. 艺术与视知觉[M]. 滕守尧，译. 北京：中国社会科学出版社，2006：640.

圆时，视觉上就有了方向感，就产生了动力。如图3-16所示的由纸张折叠而成的球体侧面，五片像花瓣一样的形体就具有由心向外"发射"的张力。其次是运动感，前面提到的事物都是由倾斜、变形的动作产生运动感，才在视觉上带来张力的。建筑上采用一定的倾斜线条，就会产生动感效果，主要原因是眼睛会自觉地从稳定空间偏离，造成视线的运动而形成张力（图3-17）。具体来说，变形也会形成这种视觉偏离，产生具有强力运动感的结构，如旋动、飞跃、翻卷、生长等。

"麦比乌斯"在数学中属拓扑型问题，是德国数学家、莱比锡大学教授奥古斯特·麦比乌斯（1790—1868）发现的。它是将一条长纸带扭曲，然后将两端粘在一起而形成的（图3-18）。前面提到的荷兰画家埃舍尔所作的蚀刻画形象地诠释了麦比乌斯带的奥秘：几个蚂蚁在这个网架上永远走不到尽头（图2-30）。下面我们以麦比乌斯带为设计课题，来研究曲面的张力（图3-19），具体体现在如下几个方面。

　　a.旋动——带有速度感和方向性，并呈现有规律的、螺旋式运动轨迹的曲面构形。

　　b.飞跃——概念上有空气和水的作用，呈现出圆润流畅和轻巧自如的曲线，在构形上常常有"V"的形象特征。

　　c.翻卷——在视觉上具有不稳定的心理力场，呈现出流动委婉、复杂多变特性的曲面构形。

　　d.生长——体现生命存在的发展趋势，伴随着节奏感和韵律感，并在相似的形态上呈现变化的过程，如大小、方向、积聚、发射、排列等。

图3-16　纸雕作品

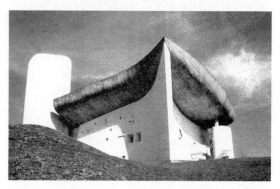

图3-17　朗香教堂——位于法国东部索恩地区，距瑞士边界几英里的浮日山区，坐落于一座小山顶上，由法国建筑大师勒·柯布西耶（Le Corbusier）设计建造，1955年落成。朗香教堂的设计对现代建筑的发展产生了重要影响，被誉为20世纪最为震撼、最具有表现力的建筑

图3-18　麦比乌斯带

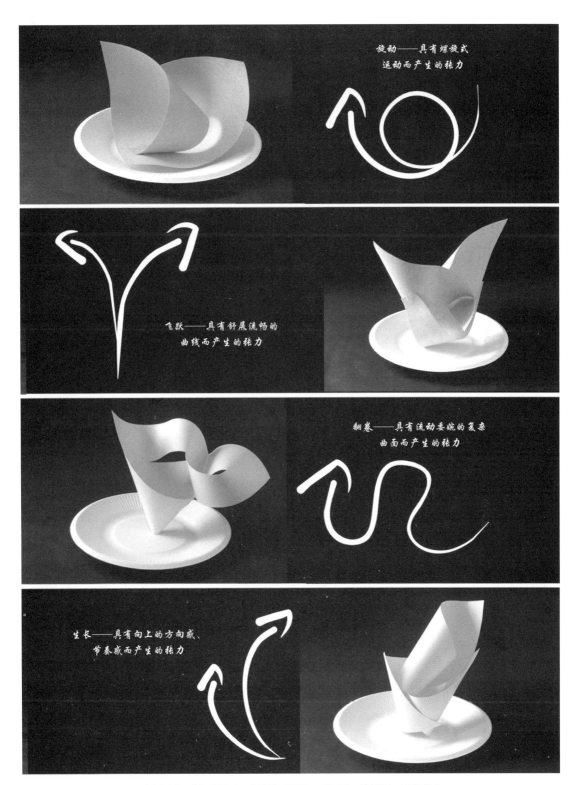

图3-19 曲面的张力（设计：郭兵、柴贝贝、朱娜丽、江颖超）

### 设计课题 08：麦比乌斯

- 在一张正方形的卡纸上任意剪一刀，然后做一个仅有一个面和一条边的曲面造型。
- 先试做 10 个草稿，尝试剪开的各种线型（直线或曲线）对整体造型及曲面的影响。
- 对 10 个草稿进行逐个评估，选择其中 2 个能充分体现纸材特性、曲面舒展、翻转自然的造型，并对其反复修正，用规定的卡纸制作正稿。
- 麦比乌斯在数学中称为拓扑学，但本课题不是借助计算能力，而是训练直觉判断力。
- 材料：卡纸（210mm×210mm）、纸盘（8in，1in=25.4mm）、白乳胶。
- 作业规格：A4 纸，彩色打印（图 3-20、图 3-21）。

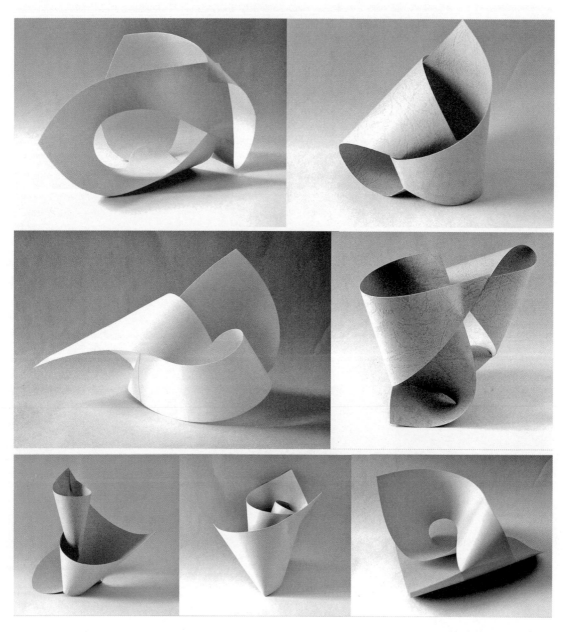

图 3-20　麦比乌斯（设计：褚秀敏、缪冰心、寿康、徐华栋、徐吉人、钱磊雄、谢嘉骏、周林颖）

第 3 章 视觉动力 • 041

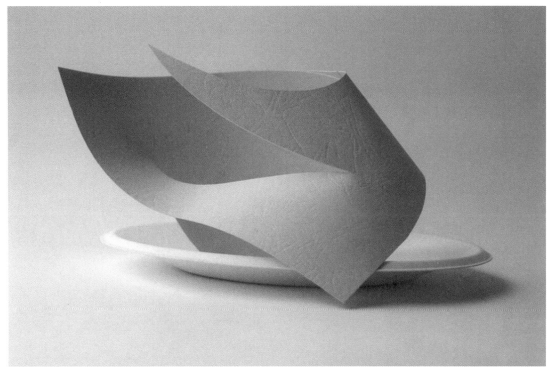

平面展开图

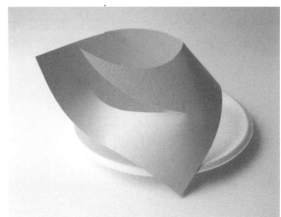

图 3-21 麦比乌斯（设计：吴立立）

**设计课题 09：形态隐喻**

- 设计隐喻体现在两个方面：抽象事物的具象化和具体事物的可视化（图3-22、图3-23）。
- 将创造出来的麦比乌斯形态赋予新的意义（图3-24）。
- 根据力的表现传达出的形态语言，与学校学院、社团、实验室等机构相关联（图3-25、图3-26）。
- 在形态、意义、色彩、材质肌理等方面作完整表达（图3-27）。
- 作业规格：A4纸，彩色打印。

图3-22　抽象事物的具象化——阴阳八卦图

图3-23　具体事物的可视化——卫生间标识

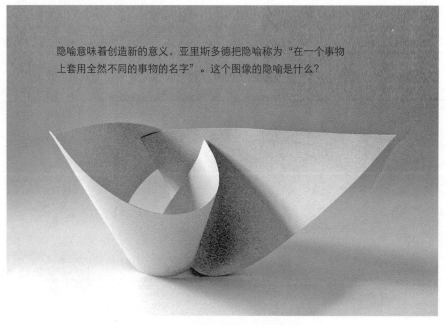

图3-24　形态隐喻意味着创造新的意义

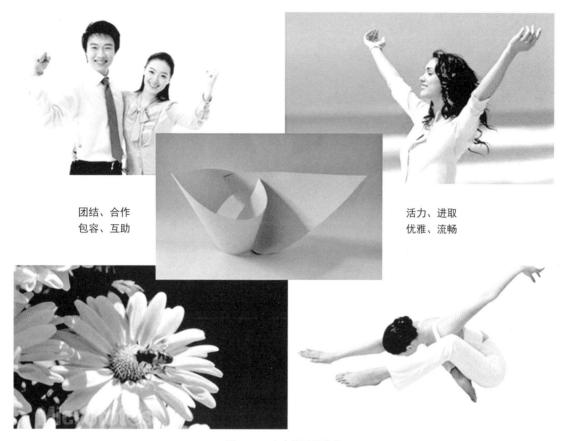

图3-25　隐喻的思维发散

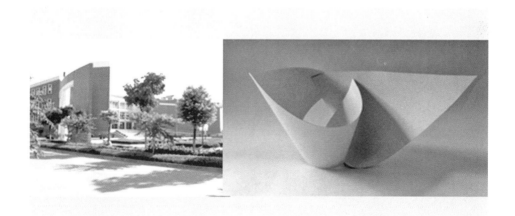

形象定位：某高校学生活动中心广场雕塑
形象寓意：以麦比乌斯形态构成一个流动、奔放的形象，
　　　　　展示出积极向上、充满希望的神态
形象隐喻：开放、活力、进取、团结

图3-26　在形态意义上作综合表达

044 • 造型设计基础

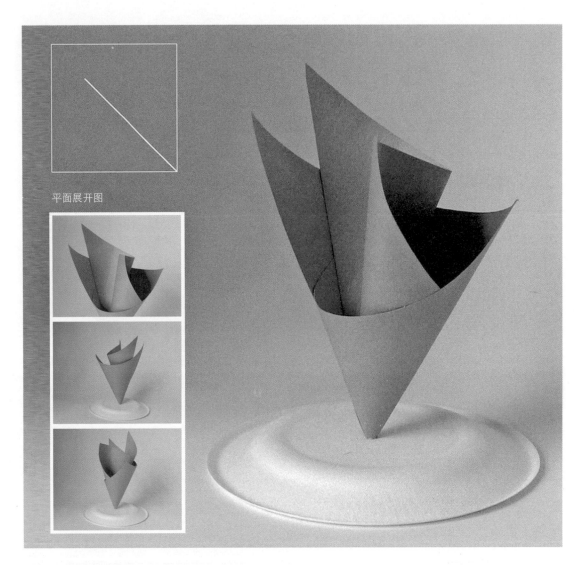

平面展开图

形象定位：
某高校学生活动中心广场雕塑
形象寓意：
以麦比乌斯形态构成一个流动、奔放的形象、展示出积极向上、充满希望的神态
形象隐喻：
开放、活力、进取、团结

图3-27 麦比乌斯的隐喻（设计：应渝杭）

# 第4章
# 造型原则

- 教学内容：尺度、比例、均衡、节奏、韵律等构成美的法则。
- 教学目的：1.提高美的感受能力，建立尺度概念；
  2.通过动手实践的过程，加深对构成美的认识与理解；
  3.掌握视觉秩序的组成规律。
- 教学方式：1.用多媒体课件作理论讲授；
  2.个人独立收集资料、选择材料并完成作业，教师作辅导和点评。
- 教学要求：1.通过对尺度、比例、均衡、节奏等构形语言的训练，掌握构形法则，提高构形能力；
  2.利用视觉和触觉的综合训练，提高美感和丰富想象力；
  3.学生要利用大量课外时间去材料市场、文具商店选购设计材料。
- 作业评价：1.对美感有新的表达；
  2.视角独特，不是对某现成品的模仿；
  3.构思新颖，表现力独特。
- 阅读书目：1.[美]金伯利·伊拉姆. 设计几何学[M]. 李乐山，译. 北京：中国水利水电出版社，2003.
  2.王丽，傅桂涛. 形态构成——从构思到产品设计[M]. 北京：中国建筑工业出版社，2019.
  3.胡心怡. 设计基础[M]. 上海：上海人民美术出版社，2016.

## 4.1 尺度

从形态学角度看，一个新创造的人工物会涉及尺度、平衡以及节奏等要素。譬如"立方体"课题，要求用一定数量的瓦楞纸板构成一个丰富的立方体。其组合类型有三种可能：a.同质要素的组合；b.类似要素的组合；c.异质要素的组合。同质要素的组合，表现为有秩序、简单、统一、调和，但缺乏生气和活力，容易陷入单调乏味的状态；类似要素的组合，组合要素在大小、方向、色彩等方面相类似，在对比与统一的基础上显得生动活泼；异质要素的组合，由于要素之间的差异大而产生强烈对比，容易陷入零乱、不和谐的状态。除形体构造因素外，所谓的"和谐""单调""零乱"的描述和视觉秩序有关。而秩序感是基于心理的，不是物理的。建立人造物视觉秩序的关键，就是在形态要素之间既要有变化和对比，又能和谐相处，成为具有生气的统一体（图4-1）。

图4-1　同质、类似和异质要素组合所构成的三种类型的形体

无论是产品设计，还是建筑设计，从某种程度上是赋予一个并不存在的事物以形态的工作。其设计过程始于构想某个事物。区别于自然造物，这种构形活动不是自然发生的，必然要受到事物内部和外界（包括人类）和谐相处的挑战，其中最主要的因素就是尺度问题。尺度是指事物的量与质之间相统一的界限，一般以量来体现质的标准。任何事物超过一定的量就会发生质变，达不到一定的量也不能成为某种质。例如室内家具尺寸的高低、大小直接影响人的使用方式和生活状态，人总是以自身的尺度判断事物的大小和距离（图4-2）。而有些设计作品却故意挑战我

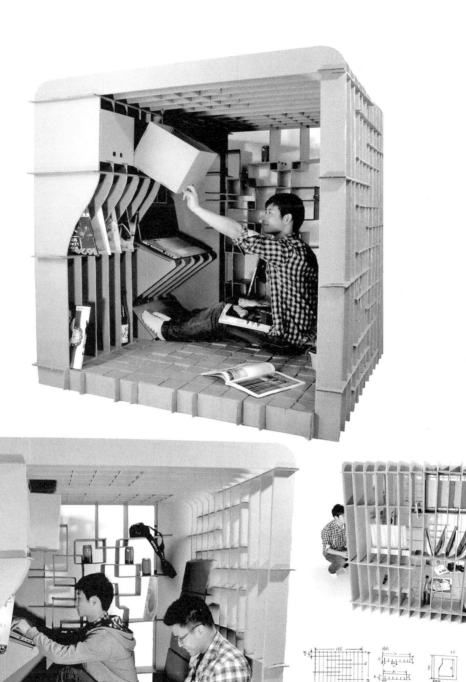

图4-2 尺度与空间设计研究 (设计:范则敢、何城坤、柯斌、杨晓波、张凯)

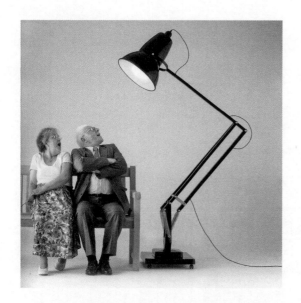

图4-3 "大尺度"的落地台灯（设计：乔治·卡伐蒂尼）

们的尺度观念，如图4-3所示的落地灯就是把原来的台灯尺寸放大三倍（据说这款灯具设计是为灯具制造商周年庆典而设计的限量版产品）。这种出人意料的大尺度产品带给人们的视觉震撼是非常有力量的。与此相反，有些诸如微缩景观公园里的物体，常常使我们觉得自己是个巨人。

尺度的另一个要素就是比例——与人、物、环境之间的关系，以及形态的部分与整体、部分与部分之间的关系。比例是"关系的规律"，凡是处于正常状态的物体，各部分的比例关系都是合乎常规的。合乎一定的比例关系，或者说比例恰当，就是匀称，就会使物体的形象具有严整、和谐的美。比例失调，就会出现畸形，在形式上就是丑的。自古以来，就有众多学者在哲学和数学领域对比例进行过研究，总结出许多法则并运用在各个领域。比较典型的有以下几种。

① 黄金比——把一条线分为两段，小段与大段之比和大段与全长之比相等，比值为1：1.618，这就是迄今为止，世界公认的"黄金分割比"。大量研究资料表明，从古到今有许多经典的建筑、器皿的造型均符合这个比例，如图4-4所示的雅典帕提农神庙。

② 整数比——把由1：2：3或者1：2，2：3这样的整数比例叫作整数比。由于这种比例存在一定的倍数关系，因而比较容易处理。此数列比具有静态匀称的明快效果，比较适合批量生产的工业产品和单纯明快的现代建筑。

③ 相加数列比——数列中的任何一个数是前两数之和，如1：2：3：5：8：13：21。由于相邻两项之比逐渐接近黄金比，可以在两个数之间找出效果相似之点。

④ 等差数列比——相邻两数之差为一定值的数列，如1：4：7。常用的有3：5：7，1：6：11等。

⑤ 等比数列比——相邻的两数之比为一定值的数列，如1：2：4：8：16。常用的有1：1.3：1.7：2.2：2.9，1：1.4：2：2.8：4，20：37：68：125。此数列比能产生较强烈的韵律感。

⑥ 柯布西耶基本人体尺度——由现代建筑大师柯布西耶发明，利用整数比、黄金比和费伯纳奇数比的原理，提出了一个由人的三个基本尺寸（即自地面到人脐部的高度、到头顶的高度和到举臂指端的高度）为基准的新理论，创造了一种设计用尺，并命名为"黄金尺"。其尺度关系由两个数列构成：将自地面到人脐部的高度1130mm作为单位A，身长为A的Φ倍，即1829mm，自地面到上举的手指的高度为2A，即2260mm，把以A为单位所形成的∅比的费伯纳奇数列作为红色系列，再把由这个数列的倍数形成的数列作为蓝色系列。这些数列所形成的模数在空间构成上有很高的价值（图4-5）。

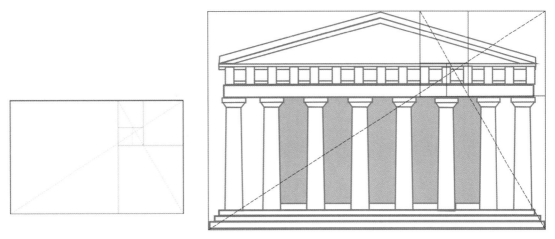

图4-4　帕提农神庙的黄金比例关系（约公元前447—前432年）

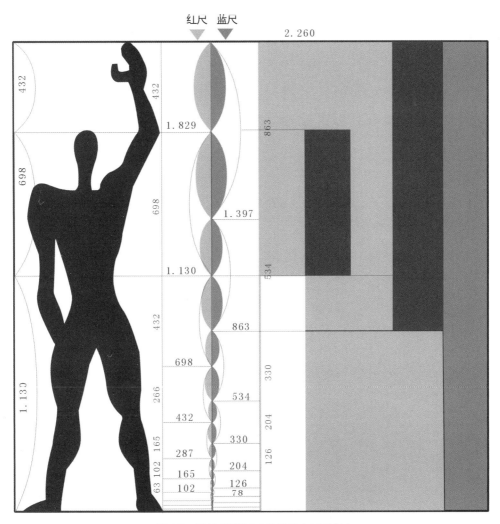

图4-5　柯布西耶基本人体尺度（1938年）

**设计课题10：分割与重构**
- 所谓分割是将一个整体形态分成独立的几个部分。
- 重构则是将几个独立的形态重新构建成一个整体。
- 根据分割与重构原理设计制作一个打开能呈现内部结构，合拢又能成为一个整体的形态。
- 构形设计要注意形态之间的比例关系。
- 材料：卡纸、石膏、泡沫板等在200mm×200mm×200mm 范围之内。
- 作业规格：A4纸，彩色打印（图4-6～图4-8）。

图4-6 分割与重构（1）

图4-7 分割与重构（2）

图4-8 分割与重构（3）

## 4.2 平衡

从爬行到直立行走，人类骨骼肌肉的结构和功能发生了根本性变化。用四肢爬行，动物的脊椎就像一座桥，四肢的受力与脊椎形成了一种分散压力而保持平衡的关系。直立起来的人，脊椎承担起负重、减震、平衡和运动等功能。上下肢的活动，均通过脊椎调节来保持身体平衡。因此，保持"平衡"成了人类的生存本能及心理结构（图4-9）。我们知道，作为物理概念的平衡是指两种对应的力处于相等状态，譬如天平两侧砝码相等，就会处于平衡状态；若两侧砝码不等，天平则会倾斜，倾斜程度由砝码重量的差异决定。我们讨论的设计中的平衡不是物理的，而是视觉心理的。

对称则是平衡的特殊形式。对称的形态在自然界随处可见，如我们的身体、鸟类的翅膀，等等。在人造物设计中也有大量典范，如北京故宫、四合院、中世纪哥特式教堂，交通工具和电子产品中的大多数都是对称形态。与平衡、均衡形态不同的是，对称形态给人的视觉感受趋于安定和端庄，更显示出规范、严谨的性格来。若处理不当，会给人以单调、呆板的感觉。

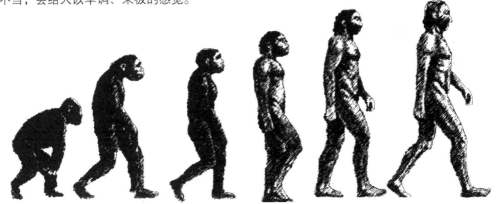

图4-9 人类从爬行到直立行走，其平衡状态发生了根本性变化

对称是平衡的最好体现，对称形态具有单纯、简洁，以及静态的安定感；平衡是指形态构成元素在力量及空间关系上保持均衡状态，即达到视觉上的平衡感受（图4-10）。因此，对称是在统一中求变化，平衡是在变化中求统一。而平衡中最容易达到统一的，是对称的平衡，与之相对的则是非对称平衡（图4-11、图4-12）。

对称的平衡：

① 轴对称——以轴为中心，将两侧或多侧的基本形在位置、方向上作出互为相对的构成；

② 翻转对称——以某原点为中心，将基本形作旋转、镜像、放射状的构成；

③ 排列对称——以一定规则作平行排列的构成。

图4-10 对称的平衡（设计：谢节节）

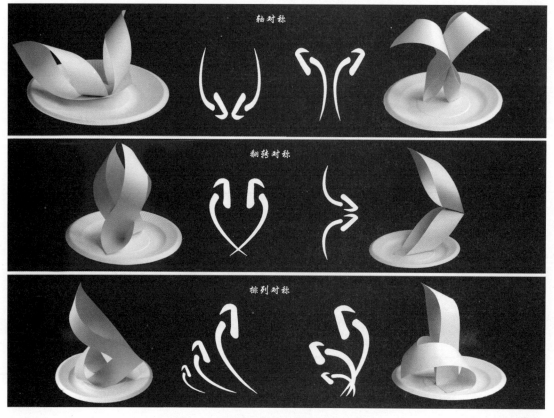

图4-11 对称的平衡分析

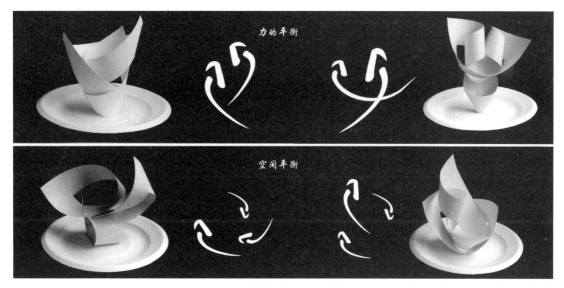

图4-12　不对称的平衡分析

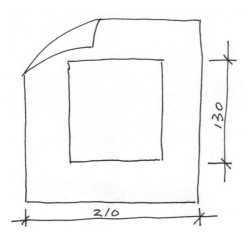

图4-13　曲面构形的纸圈尺寸

非对称的平衡：
① 力的平衡——以构成元素大小、位置、数量、材质的变化，达到"心理力场"的平衡；
② 空间平衡——以形体与虚空间的对比和布局来达到整体平衡状态，是书法、插花常用的艺术手法。

在"曲面造型"课题设计中，同学们运用了"对称-平衡"原理。做得好的作品大多在比例、形态对比和材料特性的把握上处理得比较成功，还有对"对称平衡"原理运用得比较灵活。这些作品不是构形上的刻意模仿，而是顺其自然充分发挥纸的张力，当然这在很大程度上受结构本身的限制。做得不太成功的作品则是比较呆板、繁琐、缺乏生气，这是设计初级阶段常出现的问题。这说明看上去简单的设计，做得出色并不容易。

### 设计课题11：曲面造型

- 用一张规定尺寸的"纸圈"作曲面构形设计。
- 不要通过画草稿来获得预想方案，直接动手试作，尽量依靠直觉判断。
- 用普通纸随意试做10个草稿，在有意无意中探索造型的可行性。
- 对10个草稿逐个进行评估和选择，选择其中2个（对称的平衡、非对称的平衡各选1个）能充分展示纸材的自然特性，曲面舒展、富有生命力度的造型，并对其修改提炼，用规定的卡纸制作正稿。
- 材料及尺寸：卡纸，8in纸盘，纸圈尺寸为210mm×210mm（外）、130mm×130mm（内），如图4-13所示。
- 工具：剪刀、美工刀、透明胶带等。
- 作业规格：A4纸，彩色打印（图4-14）。

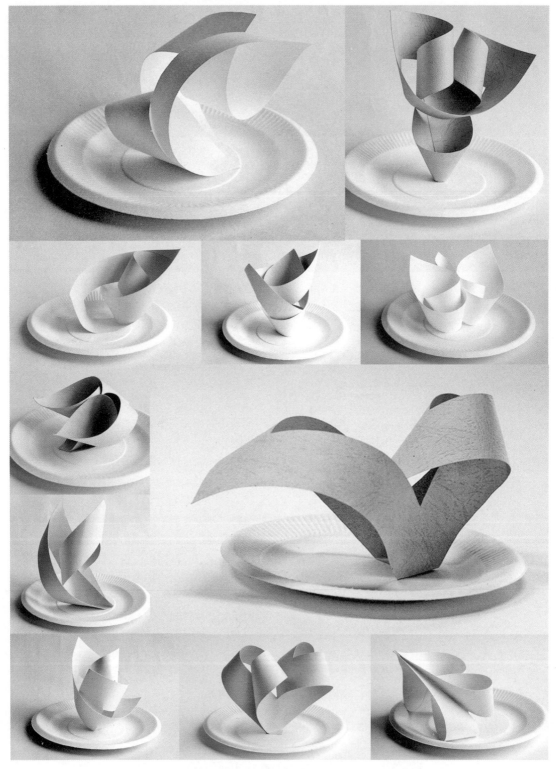

图4-14 曲面造型(设计:余德俊、王相洁、章可增、吴雄文)

**设计课题 12：线框构成**

- 以建筑或交通工具为设计原型，通过抽象设计，在造型上作全新演绎。
- 仔细观察动物造型结构特征，研究分析材料特性与形态构成的关系。
- 结构合理严谨，且富有创造性。
- 材料：模型板、丈绳等。
- 工具：美工刀、剪刀、游标卡尺、软尺、白胶等。
- 地盘尺寸：400mm×400mm×20mm。
- 作业规格：A4纸，彩色打印（图4-15～图4-17）。

图4-15 线框构成（设计：葛璐璐）

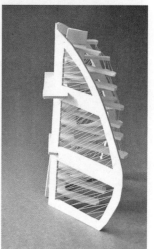
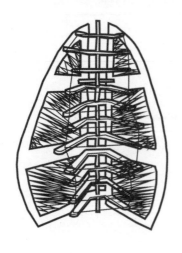
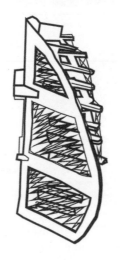

图4-16 线框构成（设计：徐欢）

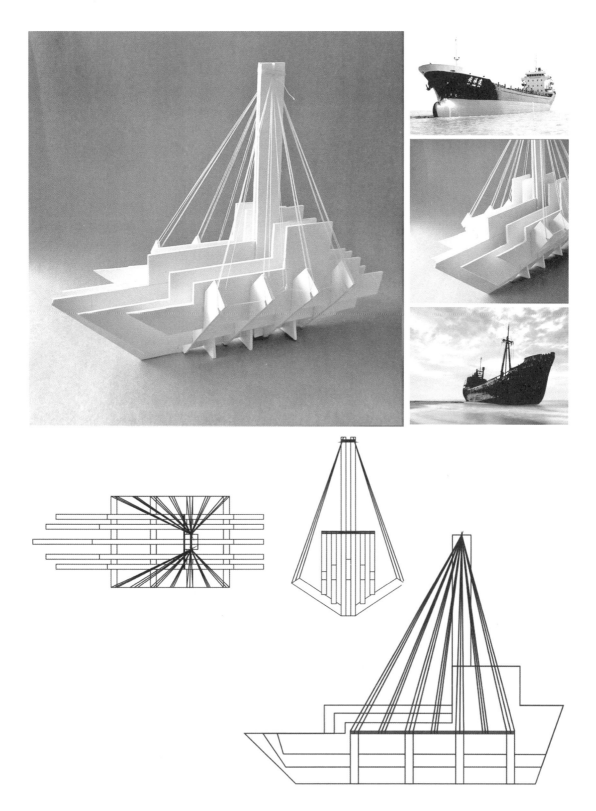

图4-17 线框构成（设计：孔令智）

## 4.3 节奏

舞蹈《千手观音》中21个"观音"用优美的身段和婀娜的舞姿表现了无声世界的韵律与美感。印象最深的应该是层层叠叠的"千手"反复变换着节奏和角度,把善良纯美的观音形象"印"在了观众的心中(图4-18)。在这个舞蹈中,创作者充分运用了节奏、韵律、对称、均衡等造型语言来强化美的旋律。构形设计和舞蹈虽然是两个不同的门类,但所运用的形式法则却是相通的。如图4-19所示的坐落在青岛五四广场的"五月的风"雕塑,采用螺旋向上的钢体结构,以单纯洗练的造型元素排列组合为旋转腾升的"风"之造型,充分体现了"五四运动"所代表的中华民族百折不挠、自强不息的民族精神。

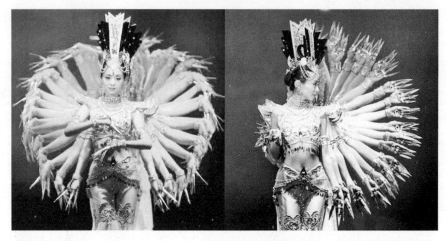

图4-18 舞蹈《千手观音》

图4-19 青岛五四广场雕塑《五月的风》

"节奏"原是音乐术语,设计艺术中借用了这一概念。构形设计中所说的节奏,确切地说是一种"节奏感"。就是通过基本形在大小、形状、色彩上的变化,经排列组合产生出富有起伏、律动的形态,这些组合可以是这样实现"节奏感"的:a.形体的大小变化呈现规律性变化;b.形体间的空间变化呈现出渐变秩序;c.形体间的肌理变化具有视觉和谐的变化秩序(图4-20);d.形体间在色彩的纯度、明度、彩度上作规律性的变化;e.由材料的质地变化带来的节奏,等等。

节奏还会产生韵律,使节奏具有强弱起伏、抑扬顿挫的变化,赋予节奏一定的情调。在二胡曲《二泉映月》中就能直接感受到这种"抑扬"的情绪。在构形设计中注入韵律感就是要把作为"节拍"的基本形在大小、形状、色彩上处理得

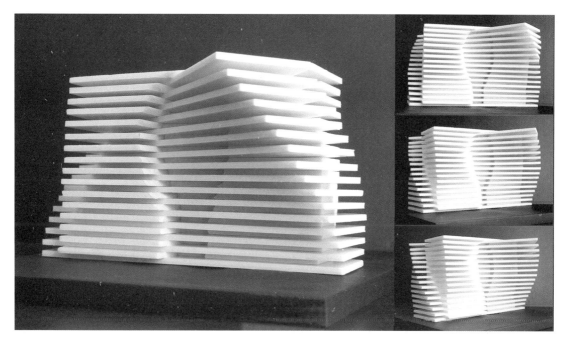

图4-20　形体的节奏感研究（设计：倪仰冰）

当。韵律的形式有重复、渐增、抑扬，具体表述如下。

① 重复——把基本形作反复构成，由于观者视线的移动，相对地使基本形产生律动感。这种构成形式比较容易掌握，但重复的元素量少时会产生单调感。所以重复的数量达到一定量时，三维形体的整体表现力度就会提高（图4-21）。

② 渐增——在基本形之间加以渐变。渐增比重复更有动感，给人以力量感。这种视觉力度在比例上由于渐进力的变强而产生舒适流畅的韵律感，其效果是从等差的构成向等比的构成渐变（图4-22）。

③ 抑扬——在基本形之间以不规则的级差作变化。抑扬给人以非常激昂的形态表情，对它的理解和把握也是较难的（图4-23）。

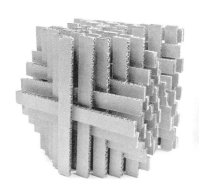

图4-21　重复的律动感
（设计：杨铭杰）

图4-22　渐增的律动感
（设计：施齐）

图4-23　抑扬的律动感
（设计：李扬）

### 设计课题 13：立方体

- 以 KT 板或瓦楞纸为材料做构成设计。
- 用一定数量的 KT 板，按比例有秩序地排列组合构成一个立方体。
- 立方体可以以数字、商标、字母、图形为构成元素，采用重复、发射、渐变等手段构成一个稳定、牢固的、立面丰富的立方体。
- 材料：瓦楞纸、KT 板等。
- 尺寸：200mm×200mm×200mm。
- 作业规格：A4 纸，黑白打印（图 4-24）。

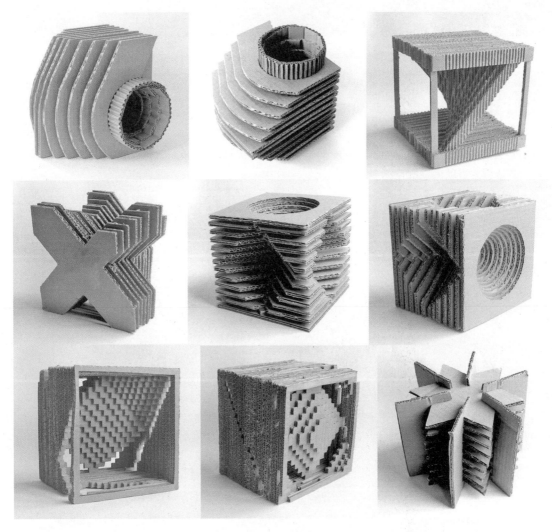

图 4-24　富有节奏感的立方体（设计：吴立立、郑福增、李传用、黄兴辉、包晨炟、潘丽丹）

**设计课题 14：鱼骨造型**

- 以鱼类、贝壳或鸟类为设计原型，通过抽象设计，在造型上作全新演绎。
- 仔细观察动物造型的结构特征，研究和分析制作方法与制作步骤。
- 记录和描摹鱼骨模型各个组成部分的尺寸与外形，合理严谨且富有创造性。
- 材料：模型板。
- 工具：美工刀、剪刀、游标卡尺、软尺、白胶等。
- 尺寸：长度在 600mm 以内。
- 作业规格：A4 纸，彩色打印（图 4-25～图 4-28）。

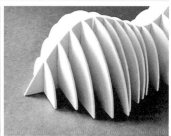

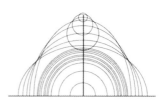

图4-25　鱼骨造型（设计：王诗汇）

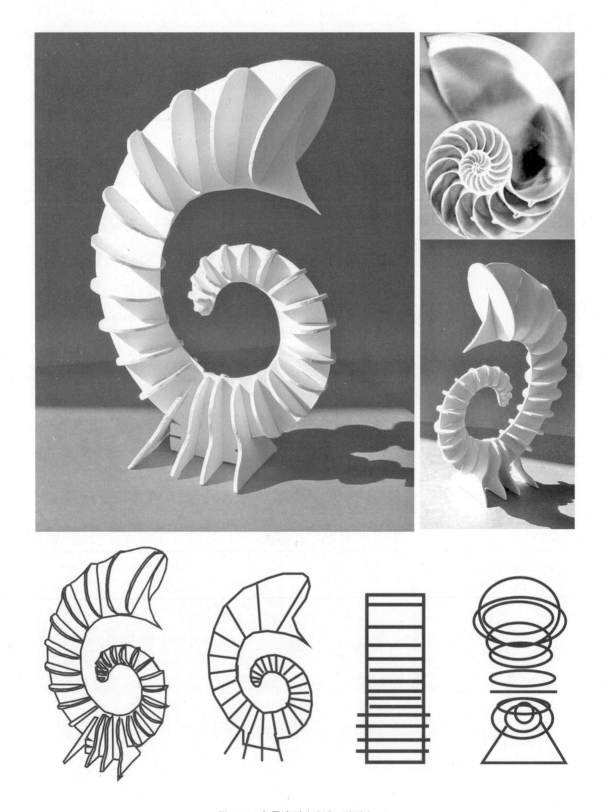

图 4-26　鱼骨造型（设计：陈璐）

第 4 章 造型原则 • 063

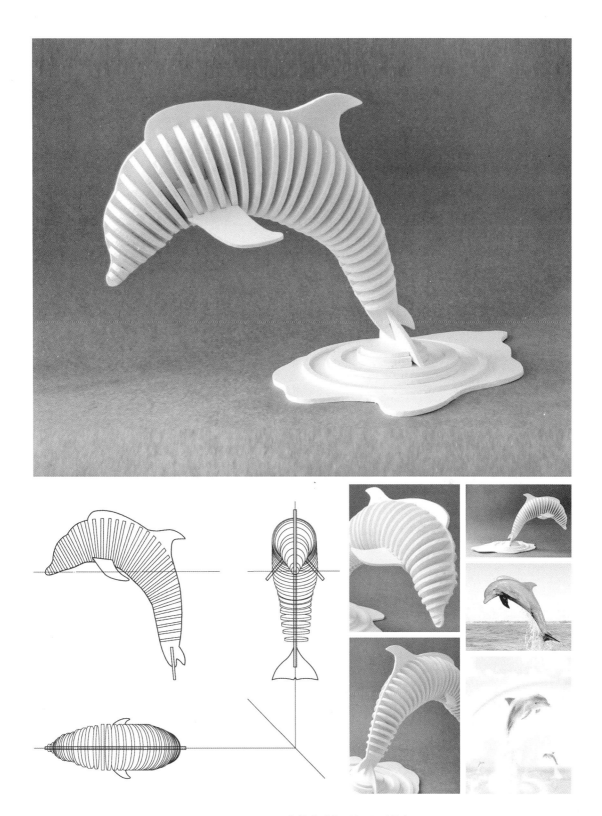

图4-27 鱼骨造型（设计：吴才德）

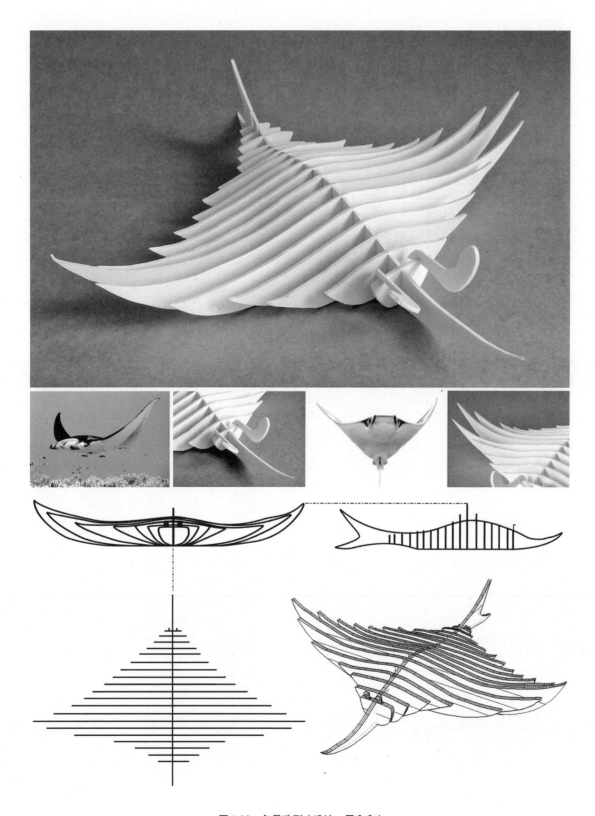

图4-28 鱼骨造型(设计:周鑫鑫)

# 第5章
# 形态构造

- **教学内容**：形态构造的分类和构成原理。
- **教学目的**：1.用实践来提高造型设计的能力；
  2.提升对设计细节的敏感度，这是追求造型品质的基本态度；
  3.通过动手制作的过程，加深对设计的认识与理解。
- **教学方式**：1.用多媒体课件作理论讲授；
  2.小组讨论与个人独立做试验，在试验中试错，完善作业，教师作辅导和点评。
- **教学要求**：1.通过学习构造原理，掌握构造设计新方法，独立完成作业；
  2.强化动手与动脑能力，以提高判断力和构造成型能力；
  3.通过对现有产品的解析，得到构造的较优解，实现构造创新设计。
- **作业评价**：1.探索试验及清新的表达；
  2.体现设计过程，而不是对某现成品的模仿；
  3.构思新颖，视角独特。
- **阅读书目**：1.潘谷西，何建中.营造法式解读[M].南京：东南大学出版社，2005.
  2.柳冠中.综合造型设计基础[M].北京：高等教育出版社，2009.
  3.[德]克劳斯·雷曼.设计教育 教育设计[M].赵璐，杜海滨，译.南京：江苏凤凰美术出版社，2016.

## 5.1 构造

小到细胞大到宇宙，任何物质都具有一定的形态。《辞海》中对"形"的定义：形状、形体、样子、势、表现、对照，可以具体到长、宽、高的尺寸概念。设计最终是一种"形的赋予"活动。作为初学者要从形态学的概念入手，来认识自然形态与人工形态，以及形态创造的物质、技术基础——构造。德国诗人兼博物学家歌德是最早提出形态学概念的，他认为要把生物体外部的形状与内部结构联系在一起进行考察，通过动植物的机体构造及其外部形状的关系，来了解它们的不同类型和特征。

所谓"构造"，是指物体的各组成部分及其相互关系。比如自然界的生物，都有一套各不相同的生物构造来保持其生命状态：一个鸡蛋、一只蜂窝或者一面蜘蛛网，看上去很脆弱，在大自然的风风雨雨中，却能保持其形态的完整性，这就得益于各自合理的生物构造。如图5-1所示，鲜艳的橘黄色和特殊质量的表皮，不仅能吸引人的眼球，引起人的食欲，还具有防止日晒雨淋和水分蒸发的功能；内层海绵状的白色纤维组织保护着最里面的果汁果肉，同时对外来的寒暑起到隔温的防护作用；果汁果肉被安放在一个个的橘瓣中，就像超市里的小包装食品；最重要的种子则被保护在瓣囊中，不会轻易受到损伤。如此看来，你是否觉得一个"橘子"里面具备了现代商品设计的全部要素？

再看鸡蛋，椭圆是最美的自然形态之一，并且具有方便产出的功能；材料为碳酸钙的蛋壳具有良好的防护功能；蛋壳上密布的气孔便于通风，为气室提供充足的氧气；流动的蛋白起着缓冲作用，便于蛋壳自由地滚动，以免受到损伤（图5-2）。从生物学角度看，橘子和鸡蛋之所以是现在这个模样，完全是自然界物种进化的结果，不具备上述功能，或者是生存优势，这些物种就不会延续到今天。我们从中了解和分析生物的生存优势，是为了研究这些优势背后的支撑因素，从而运用在专业设计上。

观察一下人造产品。比如灯泡，和鸡蛋具有同样性质的是，外表坚硬，里面脆弱。如果我们有过在商店里购买灯泡的经历，就会发现单个灯

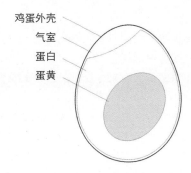

图 5-1 橘子的构造

图 5-2 鸡蛋的构造

泡的包装是最普通的纸盒包装，没有更多的保护性结构设计，为什么？而陈列在货架上的灯泡都是五个一组用塑料薄膜封好的，拿起一组灯泡包装时就会发现其整体强度增强了许多。仔细想想，这是由灯泡的商品性决定的：灯泡是一种廉价商品（一般1元/个），由于价格的限制，制造商不可能在包装上花更多的资金，但灯泡又是一种易碎品，在运输中极易破损（像鸡蛋），当5个纸盒包装用收缩膜包装成一体时，每个纸包装的两侧成了整体的加强筋，所以强度大大增加，在运输中起到了很好的保护作用（图5-3）。从中我们可以看出，在商品设计中，经济性原则往往是首先要考虑的。

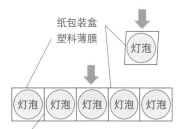

图5-3 灯泡包装结构分析

自然界中的哺乳类和脊椎类动物都依赖骨骼承载着自身重量。生物进化的规律是，越是高级的生物，骨骼就越复杂。就像各种生物有着不同的骨骼，不同的产品也有着不同的构造。照相机和汽车的功能截然不同，其构造也大相径庭。没有构造，也就没有产品形态。研究构造，首先要研究它的机能以及构成形态。

一件好的产品应该是而且必须是技术与艺术的综合体，而不是"技术"加上"艺术"。产品中既有技术因素，也有艺术因素，并且两者在各方面都有关联，不能把技术因素与艺术因素分开处理。构造既是一种技术，也是一种艺术。如图5-4所示是丹麦设计师汉宁森设计的"PH灯具"，是举世公认的功能、构造设计俱佳的艺术品。建筑师罗得列克·梅尔说得更为精辟："构造技术是一门科学，实行起来却是一门艺术。"构造，影响到产品的最终形态。力学法则是构造美的重要基础，可以分为客观的物理的力和主观的心理的力（或称量感）。

下面的"包装灯泡"课题，是借"灯泡"的特性，来研究形的构造，以及材料与功能等因素之间的关系。该课题排除其商品性，是为了在课题的研究中便于排除对固有概念认识的局限，发掘其更深层的内涵并赋予全新的意义。在构思时，强调试验的意义，重点放在发现"可能性"上。可以从多种视角入手：尝试新的材料、仿生、移植其他事物的结构，等等。

课题要求将两个或多个玻璃灯泡包装在一起，既要保护灯泡，又要便于打开。如图5-5所

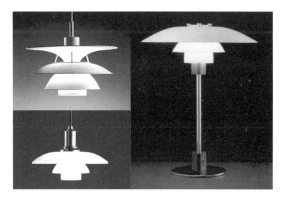

图5-4 PH系列灯具（设计：汉宁森，丹麦）

示，将瓦楞纸折两下形成三角形，将两个灯泡稳稳地卡在一起，具有结构简练、省材的特点。有了好的构思以后，要准确研究瓦楞纸的平面图，而且要经过计算，才能使材料合理运用在作品中。一个简单的方法：动手前测绘灯泡的各部位尺寸，制作一个1：1的灯泡模板（图5-6），把设计稿1：1画在纸上，然后将灯泡模板放在图纸上进行推敲修改，确定各部位的平面尺寸（图5-7）。

如图5-8所示的作品在材料选择上用了富有弹性、透明的塑料片，通过一个三角形的反弹力把两个灯泡固定在其中，从展示性、安全性上有很好的表现。如图5-9所示的结构从展示性和整体性上看效果良好。设计者最初的造型是用四块纸板卡住两个灯泡，结构上还算合理，但在视觉上有一种松松垮垮的感觉。经过多次试做，把主体纸板改成两个背靠背的"U"字形结构，无论

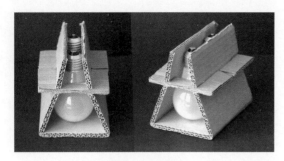

图5-5 包装灯泡

是从视觉上还是从功能上看,质量提高了许多。把一个普通想法发展成一个"好的创意"需经过反复试验。图5-10的作品将两个灯泡经过纸张折叠"埋"在一个稳定的方柱中,并巧妙地镂空,产生了漫画形象。

图5-6 制作一个灯泡模板

图5-7 包装纸平面展开图

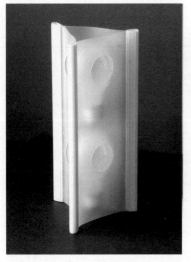

图5-8 包装灯泡(设计:吴立立)

**设计课题 15：包装灯泡**

- 选择合适的材料，将两个或多个玻璃灯泡包装在一起。
- 既要保护灯泡，又要便于打开；具有安全性、展示性和美观性。
- 本课题有三个设计要点：一是灯泡的定位，二是材料的选择，三是材料的连接。
- 要充分体现材料特性，设计合理的插接结构。
- 原则：省材、结构简练和巧妙。
- 不作材料表面装饰，以材质和造型结构体现美感。
- 作业规格：A4纸，黑白打印。

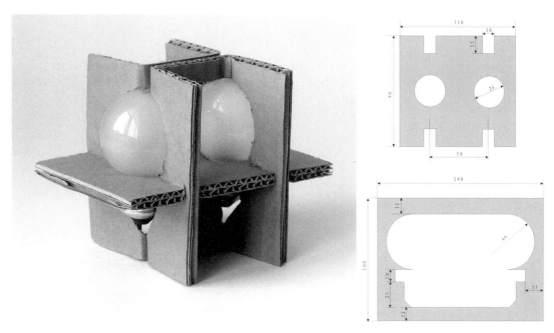

图5-9　包装灯泡（设计：陈强）

图5-10　包装灯泡（设计：张再立）

### 设计课题 16：鞋的包装

- 用白卡纸为鞋子作包装展示设计，既要保护鞋子，又要方便操作。
- 要充分体现卡纸的材料特性，设计合理的插接结构。
- 不能使用黏合材料和别的材料。
- 材料：A3 白卡纸两张。
- 作业规格：A4 纸，彩色打印（图 5-11）。

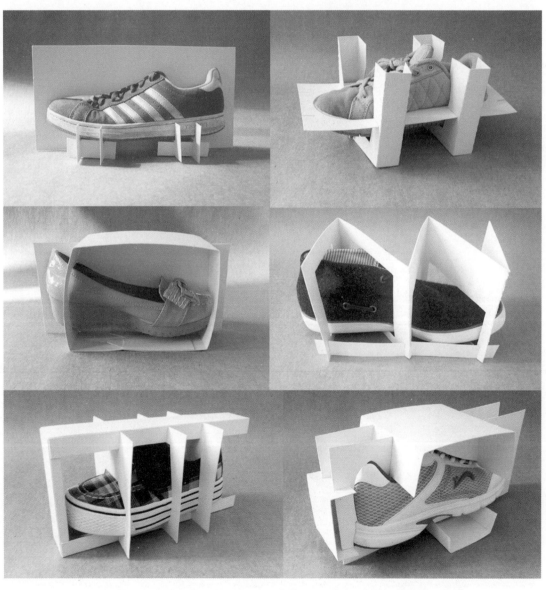

图5-11　鞋的包装（设计：陈建军、董道峰、江晓婷、李诚、温婷婷、王晓露）

事实上，构造本身就具有审美价值。首先，构造美是一种科学的理性美，它包含着构造物的材料及力学原理，而力学原理是一种客观的规律。2010年上海世界博览会中国馆的榫卯构造就是一个经典案例（图5-12）；其次，科学需要理性，更需要创造，不要认为构造设计仅仅需要理性的计算而忽视创意。许多设计大师往往是在结构上有突破才设计出引人注目的作品。如图5-13所示的洋蓟灯是从植物中启发而来的特殊构造，其造型开辟了灯具设计的新天地。

图5-12 世界博览会中国馆将榫卯构造完美呈现

**设计课题17：榫卯解构**
- 在网上、图书资料中收集中国传统家具榫卯结构资料，并以图解形式收集在速写本上。
- 从收集的资料中选择一个或多个榫卯结构，用瓦楞纸等材料进行再设计。
- 材料：瓦楞纸、牛皮卡纸等。
- 要充分体现材料特性，设计合理的榫卯结构。
- 作业规格：A4纸，彩色打印（图5-14、图5-15）。

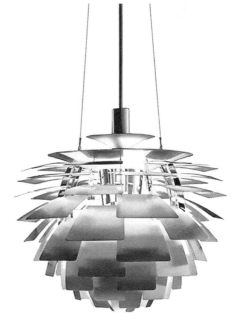

图5-13 洋蓟吊灯（设计：汉宁森，丹麦）

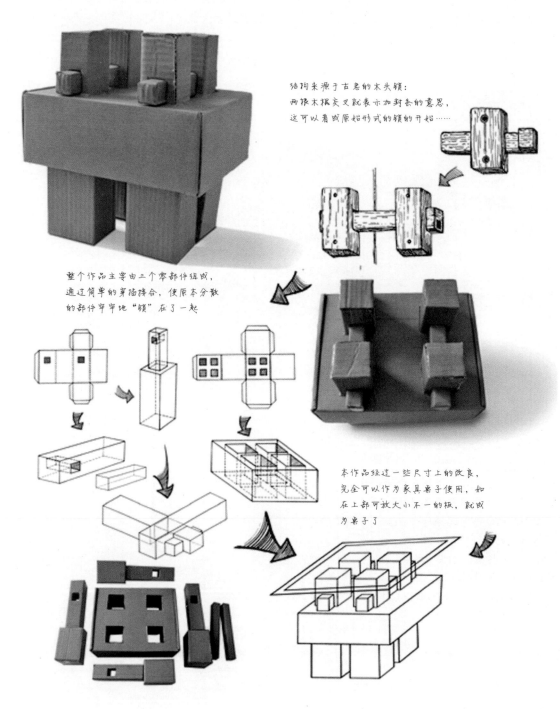

图5-14 榫卯解构（设计：周佳佳）

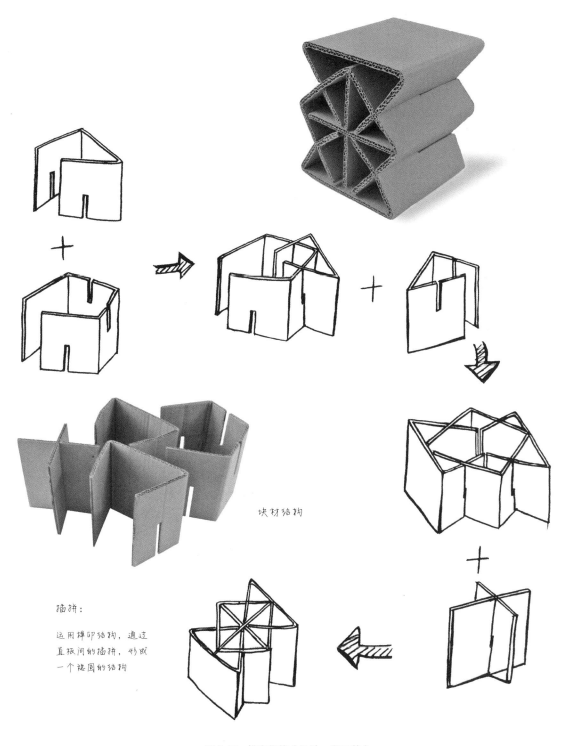

图5-15 榫卯解构（设计：段亚静）

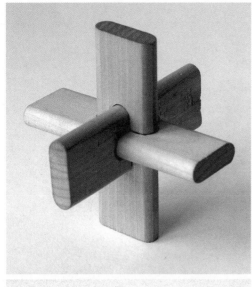

## 5.2 契合

契合是指两个物件个体阴阳咬合的一种构造形式。"契合"作为物件之间的构造方式，古今中外广泛运用，从中国古代建筑中的榫卯结构到工业产品的拉链都可以看到这种构造的行踪。这种构造的魅力表现在：当两物件连接在一起时可以达到相当的牢度；而需要分拆时各自既能保持独立完整，又互相不"伤害对方"。其中的含义可以从我国古代的智力玩具——孔明锁中得到诠释。

孔明锁相传是三国时期诸葛孔明根据八卦原理发明的玩具。孔明锁的另一个名称叫"鲁班锁"，传说是春秋时代鲁国工匠鲁班为了测试儿子是否聪明，用六根木条制作了一件可拼可拆的玩具，叫儿子拆开。儿子忙碌了一夜，终于拆开了。

孔明锁的形式很多，名称也有许多：别闷棍、六子联方、莫奈何、难人木等。它起源于我国古代建筑独有的榫卯结构。从古到今，有人利用孔明锁结构制作出多种工艺品，如绕线板、筷子筒、烛台、健身球等。近代还有用塑料和木材制造的组合球、组合马、魔方锁扣和镜框等。另外还有将传统的柱式孔明锁改进为3柱（图5-16）、6柱、9柱（图5-17）、12柱，甚至15柱，这些都能在中外专利数据库中找到。所以，建筑师和工业设计师常常把对孔明锁（或称孔明榫）的研究纳入基础设计研究范围。

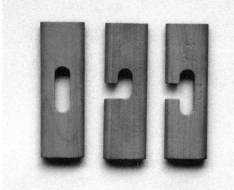

图5-16　三柱孔明锁

### 5.2.1 契合构造的经典范例

榫卯、拉链、拼图——可以从中找出"契合构造"的特征，也可以看作是"契合构造"三个不同的类型。

（1）榫卯

榫卯可以说是契合构造的典型代表，也是中华民族智慧的结晶。在河姆渡文化遗址，距今6000—7000年前我国新石器时代早期，古代先人们已经用石器来加工木材，制作出了各种木构件，用于建造原始的建筑和生活用品，创造出了"不用一颗钉子，全用榫卯搭接"的特有技术。其基本思想就是通过在构件上挖孔，使构件之间咬合起来，通过限制各个构件在一到两个方向上

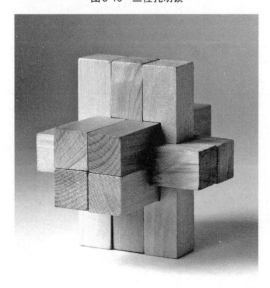

图5-17　九柱孔明锁

的运动，使整个构件成为一个整体。这种做法充分利用了木材易加工的特性，通过榫卯连接，把有限尺度的木料加工成一个构件，再使一个个构件组成更大的构造物成为可能（如中国传统建筑上的斗拱），突破了木材原始尺寸的限制。此外，契合构造形式和木材的加工方法相适应，是榫卯技术得以延续和发展的重要因素。

河姆渡遗址中的榫卯实例证实（图5-18），榫卯结构已具备了最基本的三个要素：榫头、卯口、销钉。发展至宋代，榫卯结构达到了巅峰，一座宫殿有成千上万的构件，不用一颗钉子而紧密结合在一起，体现了契合构造的功力（图5-19）。在明代家具制造中，榫卯结构以"其工艺之精确，扣合之严密，间不容发，使人有天衣无缝之感"又一次达到一个高峰。

由于对木材的特性有了深刻的理解，明代工匠在制造家具时把"榫卯结构"的契合原理演绎得出神入化：由于木材断面（横切面）纹理粗糙，颜色也深暗无光泽，就用榫卯接合将木材的断面完全隐藏起来，外露的都是花纹色泽优美的纵切面。随着气候湿度的变化，木板不免胀缩，特别是横向的胀缩最为显著，攒框装入木板时，并不完全挤紧，尤其是冬季制造的家具，更需为木板的横向膨胀留伸缩缝。榫卯结构更讲究"交圈"，有衔接贯通之意，即不同构件之间的线脚和平面浑然相接，达到完整统一的效果（图5-20）。

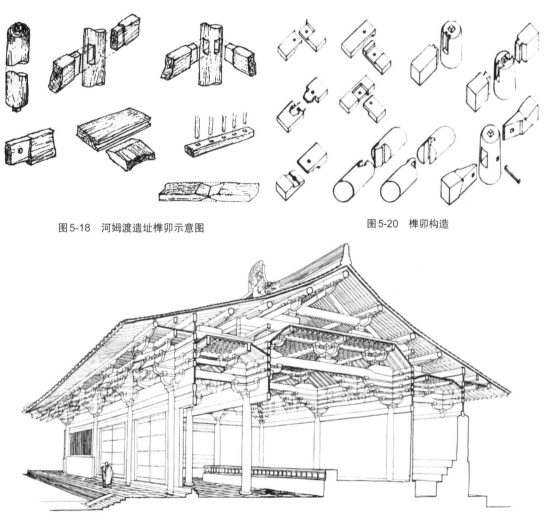

图5-18　河姆渡遗址榫卯示意图　　　　　　　　图5-20　榫卯构造

图5-19　唐代佛光寺大殿构造

值得研究的是，在明代家具中，榫卯结构不仅仅是木构件中的节点，而且直接成为造型手段。以楔钉榫将木材连成优美的圆弧形椅圈；用夹头榫、插肩榫使案形结构强度更大、造型更完美；抱肩榫可以派生出各种类型，使束腰、高束腰造型产生丰富多样的变化。当把这些精妙的结构拆解再复原，其构件依然精密、合而为一体（图5-21）。

另外，针对不同的结构位置，有各种不同的榫。例如：板材结构使用的"燕角榫""明榫""闷榫"；横竖材结构使用的"格角榫""穿鼻榫""插肩榫"；霸王杖使用的"勾挂榫"；桌案上使用的"插榫"等。两块薄板拼合时常用"龙凤榫"，即用榫舌和榫槽拼接。这种样式可在现代实木地板中见到。薄板拼合后，为增加牢度，防止其弯翘，在反面开槽，将梯形长榫穿入，称为"穿带"，这种榫称为"燕尾榫"。厚板的直角接合处常用"闷榫"角接合和"明榫"角接合。"明榫"接合比较粗糙，常用在看不见的地方，如抽屉的拐角处。有的工匠技术高超，能将很薄的板用"闷榫"接合。

在制作过程中，实木家具的很多地方都会出现横竖动材的交接，如扶手椅的搭脑和后腿会使用圆材"闷榫"角接合，扶手和前后腿、管脚杖与前后腿的拼接都会使用"格肩榫"接合，也可使横材的一面与竖材的一面接合，称为"飘肩"。方材接合时因为款式的需要会产生"大格肩"和"小格肩"的样式。横材穿透竖材的情况称为"透榫"，否则为"半榫"。多数家具为了不露痕迹都采用"半榫"，少数家具出于款式的考虑，不仅为"透榫"，还会故意伸出去。

古代工匠为了让桌面下没有横杖影响腿脚的活动，设计出"霸王杖"，取代横杖的固定作用。霸王杖上端用木销钉和桌下的"穿带"相连固定，下端使用"勾挂榫"和桌腿相连。腿上的榫眼为直角梯台形，上小下大，榫头顺着这个形状上翘，纳入榫眼后，下面空当垫入木楔，杖子就被卡牢，不会退出，如果先拔去楔子，才可将杖子拿下。

实木家具在弧形弯材结合处常常难以找接缝，这就是"楔钉榫"的作用。圈椅上的椅圈就是用这种榫将几段弧形木料连接起来的。具体方法是，先在木料两端做两片合掌式的形状，头部再做槽和舌头，互相抱穿后，不再移动，然后在搭脑中部凿开孔，将头粗尾细的方形楔钉投入，两段弧形就连成一体了。

明代的案子上所使用的"夹头楔"已经发展得很成熟，并有多种变异。基本制作是在案腿上打槽，顶

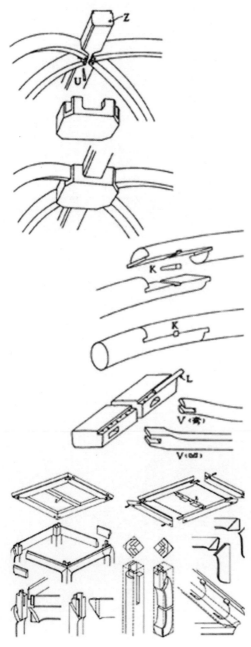

图5-21　明式家具中的榫卯构造

端再做嵌入桌面底部的榫头，将牙头夹在榫中。这种榫结构还按照家具款式做出各种造型。还有一种特殊榫件——"走马榫"，用于装在可拆开的构件之间。推上这种榫，可将两个物件固定，拉开就可以拆开两个部件。有的红木家具在做完后在榫部位钻孔，投入细长木头，将榫头固定住，称为"关门钉"。一般制作好的榫头是无须用"关门钉"固定的。

尽管中国人从未将"榫卯"置于艺术创造的范畴，然而古人的匠心毫无疑问地是和每一块木头互相渗透着的。古代工匠的心血已和木头契合为一个有情的生命。

（2）拉链

拉链在人类造物史上是一项重大发明，它将柔性的皮革、布料通过刚性链牙的契合构造连接在一起，并能达到开合自如的功效。早在19世纪中期，为了解决长筒靴的穿戴问题，有人最初设计了一种构型的锁扣结构。直至19世纪末，一位名叫威特康·L·朱迪森的美国机械工程师，想出用一个滑动装置来嵌合和分开两排扣子。在之后的30年中，拉链的结构不断完善，而且总是和靴子联系在一起的，装有这种新型锁扣的靴子称"奇妙靴"。直到1923年，销售人员想找个更能显示其特色的名字，灵机一动，想到"Zip"这个拟声词——物体快速移动的声音，便将"奇妙靴"更名为拉链（Zipper）靴。从此，Zipper——"拉链"就成为所有类似无钩式纽扣产品的总称（图5-22）。20世纪末，我国拉链生产以空前的速度发展，拉链品种不断增加，各个品种、各个规格基本上都能生产，拉链产量已超过了100亿米，成为世界上最大的拉链生产国。

拉链的自锁功能是通过拉头的运动，将闭合角逐一合拢，直至达到内挡宽度，促使链牙上的凸出齿逐一入列相邻链牙的凹槽中，形成一个契合结构。这一运动过程将左右链牙的相对靠拢运动，逐一转变为相邻链牙的上下自锁运动（图5-23）。

如今，拉链常被运用在更广泛的设计中。如图5-24所示就是一款时尚拉链口罩。在日常生活中，无论是感冒还是有花粉症，都有人戴口罩来阻断病菌等微生物的传播。而这一行为，向外界传递的是一种"不健康"的消极信息。设计师希望通过这个时尚口罩的概念，打破人们对口罩这一日常用品的偏见。在这一产品中，拉链的设计是一个重要的时尚元素。

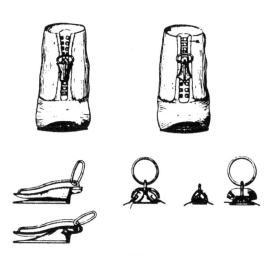

图5-22　无铁钩式纽扣专利

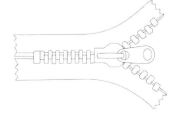

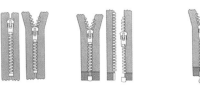

图5-23　拉链的结构

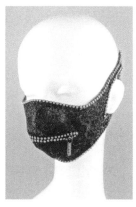

图5-24　时尚的拉链口罩

图5-25　木质拼图积木

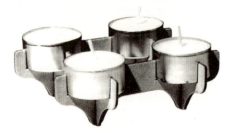

图5-26　纸质蜡烛架

（3）拼图

拼图是我国古老的益智玩具之一，其中最著名的是"七巧板"。古人尚七，用七块板来拼图，其中巧妙的形态契合、变化的图形，起到活跃形象思维、启发智慧的功效，是我国古代数学与艺术的结晶。这种玩具传到国外后，风行世界，号称"唐图"。

"唐图"自然与唐代有关，它的发明是受了唐代"燕几"的启发。"燕"通"宴"，所谓"燕几"，就是唐朝人创制的专用于宴请宾客的几案，其特点是可以随宾客人数多少而任意分合。它的大致形制，在传世的《韩熙载夜宴图》中可见一斑。到了北宋，任官秘书郎的黄伯思对这种"燕几"作了进一步改进，设计成六件一套的长方形案几系列，既可视宾客多少拼合，又可分开陈设古玩书籍。案几有大有小，但都以六为度，故取名"骰子桌"。他的朋友宣谷卿看见这套"骰子桌"后，十分欣赏，再为他增设一件小几，以便增加变化，所以又改名"七星桌"。七巧板的雏形，就在这兼备实用价值和艺术审美的形态契合中产生了。

我国古代的这种契合设计思想，对今天的我们仍具启发意义。在当今市场上，花样繁多的纸质拼图、木质的立体拼图玩具等已成为认识和开发儿童立体概念的最佳道具（图5-25）。许多优秀的设计师也常将类似的概念运用到产品设计中，给人一种意料之外的机智、巧妙和趣味感（图5-26）。

### 5.2.2　契合构造的功能价值

契合构造设计，就是根据功能要求，找出物件之间的相互对应关系，如上下、左右或正反对应等，创造出来的物件相互配合，互为补充，由各自独立的构件通过"契合"构成统一体，达到扩大功能、节省材料和空间、方便储存等功效。其价值如下。

① 有效利用材料。图5-27所示的椅子是由意大利设计师西尼·博埃利和日本设计师托马·卡塔亚那吉合作设计的。设计者对材料即玻璃（12mm厚的弯曲水晶玻璃）的可能性和深藏的潜力作出研究，将整块玻璃根据功能要求进行切割，形成椅面、椅脚、椅腿不同功能区域。不仅使它获得连续、透明、幽灵般的形态，而且最大限度地利用了材料。该设计利用契合原理，使其形成优美的造型和流畅的线条。这个没有一点累赘的设计，通过理性的结构和感性的形态，在满足基本功能的同时，显示出浓郁的设计品位。

② 融机智于趣味之中。图5-28所示的几何造型产品，两个大调羹咬合在一起，并和碗的内

部曲线和谐地搭配在一起。这个不寻常的沙拉碗和调羹，在"契合"的设计理念中融合了智趣的元素。

③ 有利于组合与排列。独立的形态和整体的形态各有其特点，单独的形态间是相互对应的，并以整体组合为前提。

④ 便于归类管理。人们在工作时使用文具、五金工具比较频繁，市场上有许多组合工具箱、组合文具盒的产品就能把这些具有不同功能的工具分门别类地放置，以提高使用效率（图5-29）。

### 5.2.3 契合构造设计案例

图5-30所示是英国的Joseph Joseph公司专为现代主妇们拥有整洁、时尚又便捷的厨房而设计的工具。烘焙碗系列的设计灵感源于烘焙的工具太多，收纳起来很复杂，工具收纳压力大。工具最多的套装中用一个碗的大小收纳了九件烘焙用具。该设计对烘焙中的每一道工序所需的器物做了优化设计，最外层的是大型防滑搅拌碗，依次为过滤器、不锈钢网筛、小型混合测量碗、测量杯、汤匙等。这个设计的最大特点就是收纳功能，叠放模式让九件器物有规律地组合在一起，占用了最小的空间，同时每个工具的形态被设计成契合的形态。当使用完毕，这些工具又回归成一个统一的整体，它们之间没有多余的空间。契合原理给该设计带来了节约空间、方便收纳等优势。

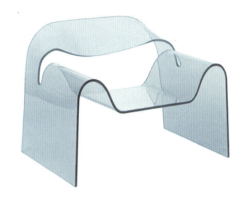

图5-27　魔鬼扶手椅

图5-28　沙拉碗和调羹

图5-29　组合式五金工具套装

图5-30　厨具

080 · 造型设计基础

**设计课题 18：形的契合**

- 根据形态契合原理设计制作一个打开能呈现内部奇异形态，合拢又能成为一个完整的、可开启的立方体。
- 设计手段：a. 利用加法对形态进行重构；b. 利用减法对形态进行切割造型。
- 材料：用两种色彩纸。
- 本课题需要在平面和立体上反复研究、设计。在试作成功后，再研究每个形体的平面制图。这个过程极具挑战性。
- 作业规格：A4 纸，彩色打印（图 5-31 ~ 图 5-35）。

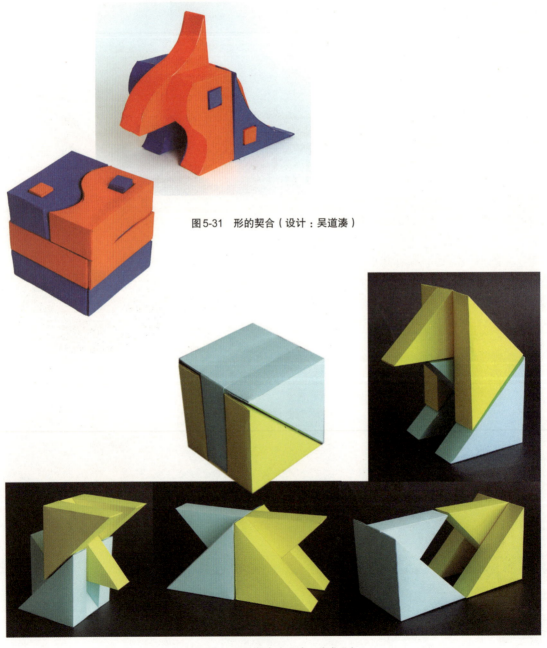

图 5-31　形的契合（设计：吴道凑）

图 5-32　形的契合（设计：孙成盛）

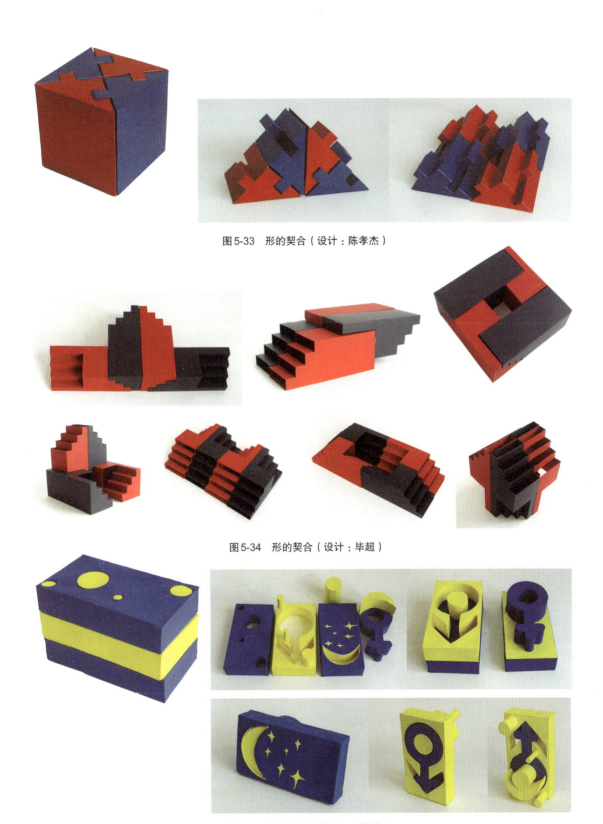

图5-33 形的契合（设计：陈孝杰）

图5-34 形的契合（设计：毕超）

图5-35 形的契合（设计：刘宸寰）

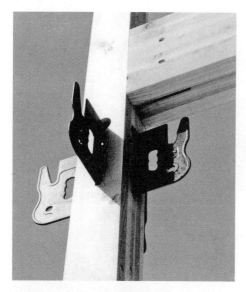

图5-36　易拆卸构件

## 5.3　连接构造

连接构造的运用几乎存在于所有的制品结构中，如包袋的搭扣、皮带扣、门窗的合页装置、电子产品壳体自锁连接装置、火车车厢之间的拖挂装置等。构成制品的各个部件都需要依靠一定的连接结构构成整体。从中可以发现，连接方式和材料的特性有着直接的关系。而且，对连接构造的设计研究也最能体现工业设计的水平。如德国的家具产品世界闻名，而该国的家具五金连接件的设计水平及质量更为设计界所瞩目：功能性好、巧妙灵活，处处体现"以人为本"的理念。所以，探索和研究连接构造对设计创新有着重要的意义。

连接构造一般分为两大类：一是产品各个部分之间有相对运动的连接，称为动连接；二是被连接的部件之间不允许产生相对运动的连接，称为静连接。在制造业中，"连接"通常是指静连接，本节重点研究这类连接构造。

上述的"静连接"又可分为"易拆连接"和"固定连接"。易拆连接是不能损坏连接中的任何一方就可拆开的连接，并可以多次重复拆卸（图5-36），本节列出了三种形式：插接、锁扣和螺纹（在机械制造中还有键连接、销连接等）；固定连接是指至少要损坏连接中的某一部分才能拆开，如铆接、焊接、粘接（在竹藤家具制作中还有捆扎和编结的连接方式）。各种连接在设计上都要求耐久可靠、工作稳定、简单并易于加工。

（1）插接

插接就是在连接构件上的相应插装部位上进行连接，如皮带钮插入皮带孔、门窗上的插销及锁的装置等。图5-37所示是纸的插接练习。插接是易拆连接中最为直观和最容易拆卸的结构，常用在构件的组装、堆叠及模块化设计中。

（2）锁扣

锁扣连接是靠材料本身的弹性来实现连接的（尤其是塑料构件），特点是结构简单、拆卸方便、形式灵活、工作可靠，在现代产品中应用极为广泛。家用电器中的外壳大多是由塑料构件组成的，塑料具有较大的弹性，易于靠部件结构的弹性变形来实现锁扣连接，而不必附加另外的弹性元件。无论是在装配现场，还是在使用现

图5-37　纸的插接结构图

图5-38　弹性锁扣

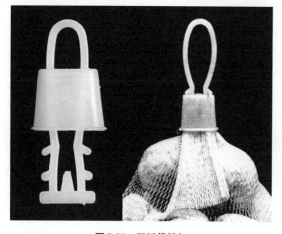

图5-39　塑料袋锁扣

场，锁扣连接方式都比较快捷、经济（图5-38、图5-39）。

锁扣结构为产品的装拆带来了很大方便，而且几乎不影响制造成本，这里指的是对模具的复杂程度增加有限。设计时，要注意材料的弹性变形能力、结构要求的固定力大小和拆装频繁程度等因素；设计锁扣的位置时，应避免装配后的锁扣处于尖角、开口或结合线处，因为这样会缩短锁扣的使用寿命。

如图5-40所示是一个常见的塑料件锁扣结构。锁头与锁扣的连接是靠材料本身的弹性和钩状结构来实现的。当需要关闭时，锁头穿过锁扣，弹性锁扣自动弹起即锁住锁头。当需要打开时，下压弹性锁头即可脱开锁扣。

过盈配合连接也可以归在锁扣式连接中，如笔类产品中笔帽与笔杆之间的连接。笔杆在某一部位有一个"肩膀"，其尺寸略大于笔帽，通过这种过盈接触面的摩擦力来实现连接。过盈量、过盈配合面积大小决定连接的稳定性和分开的方便性。当然，塑料制品可以运用上述连接方式，金属零件之间的过盈配合往往运用在装拆频度低的连接中，利用热胀冷缩原理才能进行有效的拆装。

（3）螺旋

日常生活中饮料杯、可乐瓶、牛奶瓶、糖罐、盐罐等瓶形容器的开启方式大都是螺旋结构，开盖关盖操作简单，可靠性强。

普通药瓶也是螺旋结构。为了防止儿童在家长不在的时候擅自打开药瓶而发生误食现象，有一种药瓶盖同样是螺旋盖，儿童不能轻易打开，巧妙而又有效（图5-41）。

在交通工具的设计中，为了防震动而引起螺丝松动的现象，常用弹簧垫圈，还可以在螺母上设计一个防脱自锁结构，简单而可靠（图5-42）。

管箍——螺旋连接的另一种方式，常用于管道连接和更换，如煤气罐、热水器导管等。管箍形式多样，其主要变化在锁紧装置上，如图5-43所示。管箍的主要结构为开口金属环，依靠螺旋装置调节开口大小实现箍紧。

（4）铆接

铆接是通过在构件上打孔再用铆钉铆合的连

图5-40 塑料件锁扣结构

图5-41 防止儿童误食的药瓶盖

图5-42 具有锁簧功能的螺母

图5-43 连接软管的管箍

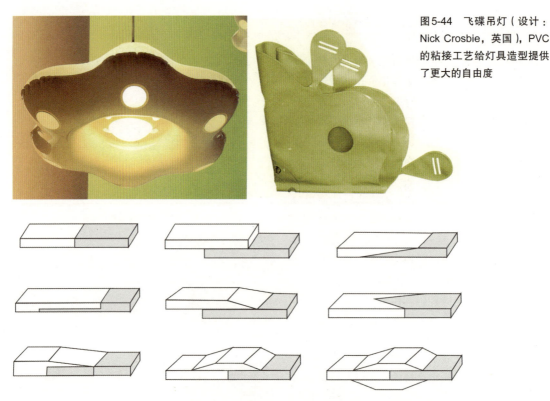

图5-44 飞碟吊灯（设计：Nick Crosbie，英国），PVC的粘接工艺给灯具造型提供了更大的自由度

图5-45 粘接的接口形式

接方式。特点是工艺简单、成本较低、抗震、耐冲击、可靠性高，但铆钉孔削弱了构件截面的强度。铆接既可用于金属件的连接，也可用于非金属件的连接。在抗振动和抗冲击的部位，铆接是比较好的选择，飞机机身就是采用铆接铝合金板成型的。

（5）焊接

焊接是产品外壳加工中常用的方式之一，主要以金属薄板为材料。与其他连接方式相比，焊接的特点是：焊接方法多样，适用于不同用途，可单独使用，也可与其他成型方法结合或作为其他成型方法的补充剂最终组合成型。如汽车外壳、车门主要是采用压力加工方法成型的，通过焊接进行组装，而油箱等密闭容器利用焊接方法进行密封。通常认为焊接部位容易出现开裂等现象，事实上，焊接部位的强度常常超过构件本身的强度。焊接的缺点是：造型能力差，须借助辅助件造型；加工精度低；焊接产生一定的内应力，容易变形。

（6）粘接

粘接是一种运用最为广泛的不用拆卸的连接方式。特点：首先，可以在不同性质的材料之间进行连接，如金属与玻璃、陶瓷、木材等非金属材料之间的连接，尤其是对复杂构件以及如果采用焊接容易发生变形的产品，采用粘接常常优于其他连接方式；其次，粘接的密封性能良好，产品表面平整，不需要辅助件等，为保证产品优良的外观质量提供了保证（图5-44）；此外，产品的工艺过程容易实现自动化。不足方面是，在耐高温、耐老化、耐酸耐碱、耐撞击等方面性能较差。尤其是在儿童玩具产品上要慎用，因为黏结剂的溶剂常常是化学合成品，具有一定的毒性。

粘接性能的提高有赖于黏结剂及粘接技术的不断开发，其方向是开发快速固化的黏结剂新品种（采用光固化、催化固化新技术），由有机溶剂型向水剂溶剂型和无溶剂黏结剂发展，以减少对环境的污染。

除了对黏结剂的考虑，合理的粘接接口也是设计的重点。其原则是：尽可能承受拉力和剪力；尽量增大粘接面积、提高承载能力；接头形式要平整、美观，便于加工。图5-45所示为各种不同的连接方式。

**设计课题 19：连接**
- 寻找合适的材料，设计一种创新性连接（连接方式不得使用黏结剂）。
- 首先要确定基本形，基本形之间必须能自由拆卸，并能组合成一个结构稳定的整体。
- 要充分研究材料特性与形态连接的可能性。
- 样本设计：内容包括构思过程、连接示意图和模型照片。
- 模型尺寸：160mm×160mm×160mm 范围之内（图 5-46～图 5-53）。

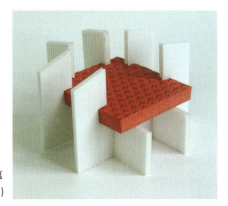
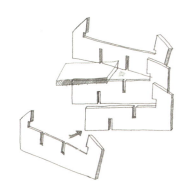

图 5-46 连接（设计：南蕴哲；材料：EVA塑料，KT板）

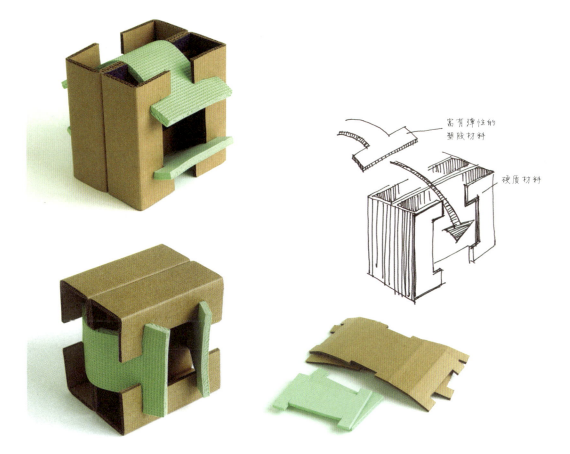

图 5-47 连接（设计：吴立立）

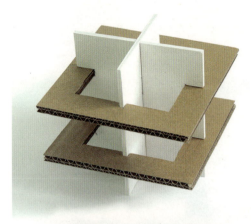

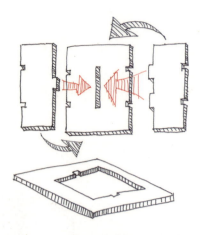

图5-48 连接(设计:赵安琦)

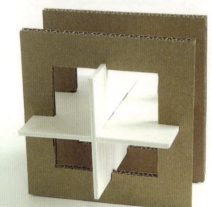

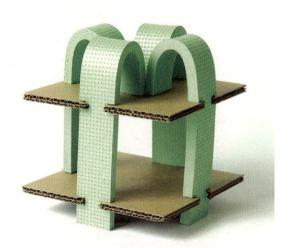

图5-49 连接(设计:叶磊)

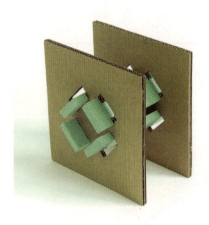
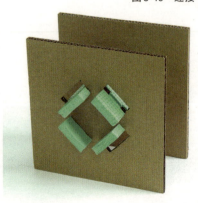

图5-50 连接(设计:季冬)

第 5 章 形态构造 • 087

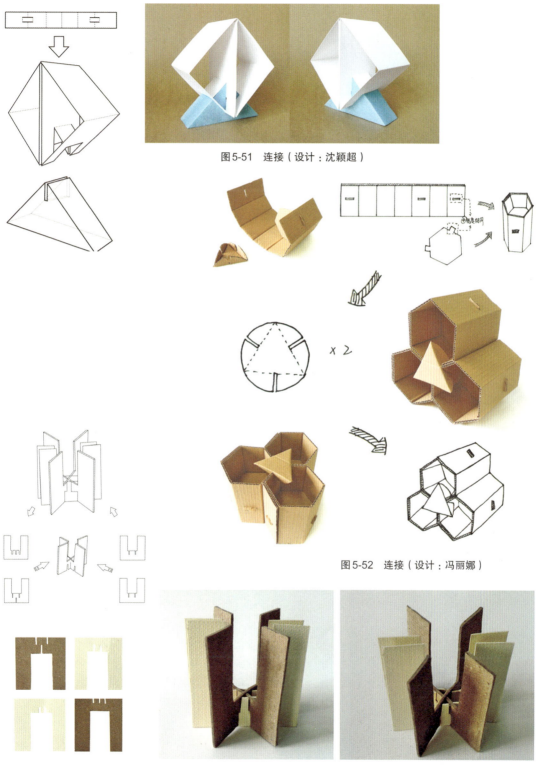

图 5-51 连接（设计：沈颖超）

图 5-52 连接（设计：冯丽娜）

图 5-53 连接（设计：钱则霓）

## 5.4 可回收设计

"可回收设计"是针对具体产品的一个概念，在设计最初阶段就考虑到产品未来的回收及再利用问题，可使产品的回收利用率大为提高，从而节约材料和相关开发生产的费用，并降低对环境的污染。所以可回收设计不仅涉及造型，材料、工艺等都是重要因素，这些因素已成为绿色设计的重要内容。具体包括以下几个方面。

① 减少产品中不同材料的种类数，简化回收过程，提高可回收性。

② 连接件应具有易达性，降低拆卸的困难程度，减少拆卸时间，提高拆卸效率。

③ 提高重用零部件的可靠性，便于使产品和零部件得到重用。

④ 便于翻新和检测，以简化回收过程，提高回收价值。

⑤ 提高零部件的通用性和互换性。减少零件数量，减少拆卸工作量。

⑥ 尽可能采用模块化设计，使各部分功能分开，便于维护、升级和重用。

### 5.4.1 通用化

通用化是指在同一类型不同规格或不同类型的产品中，用途相同、结构相近似的零部件，经过统一设计以后，成为可以彼此互换的标准化形式；是对某些部件的种类、规格，按照一定的标准加以精简统一，使之能在类似产品中通用互换的技术措施。经过统一后，可通用于产品中的部件，被称为"通用件"。

通用化结构是最大程度地扩大同一单元适用范围的一种标准化结构形式。它以互换性为前提。互换性有两层含义，即尺寸互换性和功能互换性。功能互换性问题在设计中非常重要。通用性越强，产品的销路就越广，生产的机动性越大，对市场的适应性就越强。

产品通用化就是尽量使同类产品不同规格，或者不同类产品的部分零部件的尺寸、功能相同，可以互换代替，使通用零部件的设计以及工艺与制造的工作量都得到节约，还能简化管理、缩短设计试制周期。图5-54所示是同一种类的部件可以组合不同类型、形态各异的灯具产品。它们都由相同的部件组装而成，只需要根据不同的功能进行组合设计，就可以形成不同的产品。

### 5.4.2 模块化

模块化与通用化有着密切的关系，要通用化必须首先做到模块化；反之，模块化的好坏又以通用化作为衡量的标准之

图5-54 不同功能、形态各异的灯具
（设计：Samtiago Sevillano，西班牙）

一。通用化重点强调规范、标准，是通过贯彻统一的标准和规范来实现的。

模块化设计是将产品分成几个部分，也就是几个模块，每个模块具有独立功能，模块之间具有一致的几何连接接口和输入输出接口，相同种类的模块在系列产品中可以重用和互换，相关模块的排列组合可以形成功能多样的产品。通过模块的组合配置，就可以创建不同功能的产品，满足客户的定制需求；相似性的重用，可以使整个产品生命周期中的采购、物流、制造和服务资源简化。

如图5-55所示的可自由配置、组装的模块化书柜，可以通过模块单元件的组合叠加，在空间、功能上产生更多形式，为用户营造个性迥异的空间。模块化设计降低了生产、运输、存储的成本。

### 5.4.3 循环利用

产品的循环利用是将无用品或者报废品变为可再利用材料的过程，它与重复利用不同，后者仅仅指再次使用某件产品。自从丹麦学者阿尔丁提出"面向再循环设计"的思想以来，发达国家十分重视产品设计的循环利用议题。考虑产品生命的全过程，降低产品使用后的处理成本成了设计师应尽的社会责任。

雨伞是一种高损耗率的产品，全球一年要用坏很多把伞，并且损坏的方式各不相同。有的是伞把坏了，有的是骨架坏了。一般情况下，坏了一个部件，整个伞也就报废了。这样就会造成很多的资源浪费。设计师花了三年的时间，设计出了一款更耐用并且100%可回收的雨伞。雨伞的骨架采用聚丙烯材料，在保证强度的同时有一定的灵活度，并在不同部件间采用特殊的连接方式，而并非传统的螺丝钉链连接，让骨架在"关节"的部分更耐用。一把普通的伞完全拆开大概有120个零部件，而这把伞只用20个零件，这也意味着更少的磨损和更长的寿命。最重要的是，它可以直接扔进垃圾桶被回收。仔细观看连接的"关节"部分，完全没有出现任何螺丝钉（图5-56）。

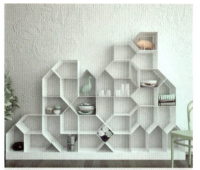

图5-55　模块化书柜
（设计：Antonella Di Luca，意大利）

图5-56　雨伞（设计：Federico Venturi、Gianluca Savali、Marco Righi）

**设计课题 20：木作构架**

- 以木材为材料，设计一种能自锁的创新连接。构件不用黏结剂，构成一个稳定的立方体，并且可以反复拼装和拆卸。
- 首先确定基本形，板材、线材都可以作为基本构件。并用模型板、瓦楞纸等易加工材料作草模研究，反复试做后再确认定形。
- 制作正稿时，要充分研究木材特性与形态连接的可能性。
- 模型尺寸：400mm×400mm×400mm 范围之内。
- 作业规格：A4 纸，彩色打印（图 5-57～图 5-59）。

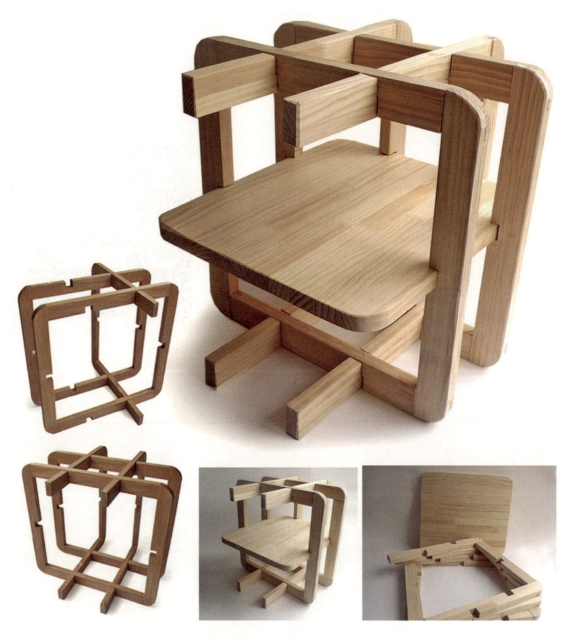

图 5-57　木作构架（1）（设计：叶丹）

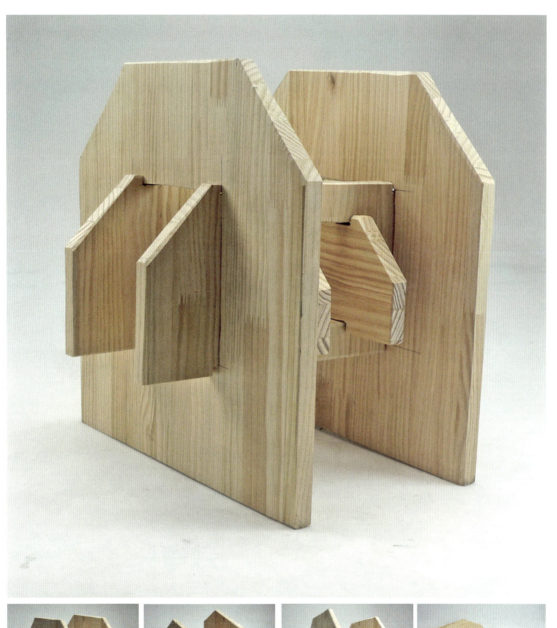

图5-58　木作构架（2）（设计：叶丹）

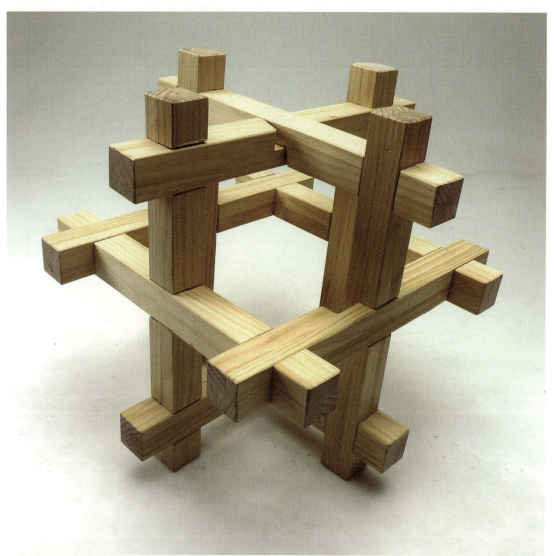
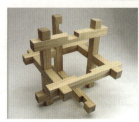
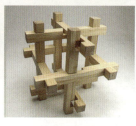
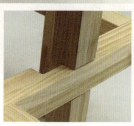
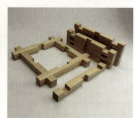

图5-59　木作构架（3）（设计：叶丹）

### 设计课题21：自锁盒子

- 以竹合成板（或五夹板）为材料，设计一种具有自锁结构的盒子，其自锁的结构特征是盒子的六个面不得使用黏结剂或钉子，必须依靠材料本身的结构作为面的连接。
- 动手构思需要借助模型板草模的反复试做来寻找构成的可能性；盒子的结构必须能自由拆卸，并能组合成一个结构稳定的盒子。
- 材料与尺寸：8mm 竹合成板，模型在 300mm×300mm×300mm 范围之内，作业版面为 A3（竖式），彩色打印（图 5-60、图 5-61）。

## 模块化网络购物包装箱

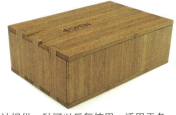

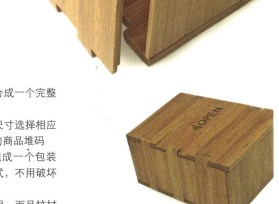

本设计提供一种可以反复使用、适用于各种尺寸的商品包装、方便运输过程中商品堆码的包装箱

### 设计特点：

①箱体的六个侧面板采用榫卯结构，设计组合成一个完整的包装箱
②箱体面板尺寸采用模数化设计，根据商品尺寸选择相应的面板组成一个箱子，而且方便运输过程中的商品堆码
③由于不使用胶水，采有自锁的榫卯结构组成一个包装箱。当用户打开包装箱时采用"解锁"的方式，不用破坏箱子即可取出商品
④竹子的物理性能保证了包装箱可以反复使用，而且竹材具备可降解性质，可以进一步减少包装箱对于环境的影响和压力

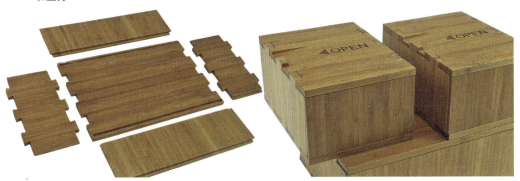

图 5-60　自锁盒子——模块化网络购物包装箱（设计：叶丹）

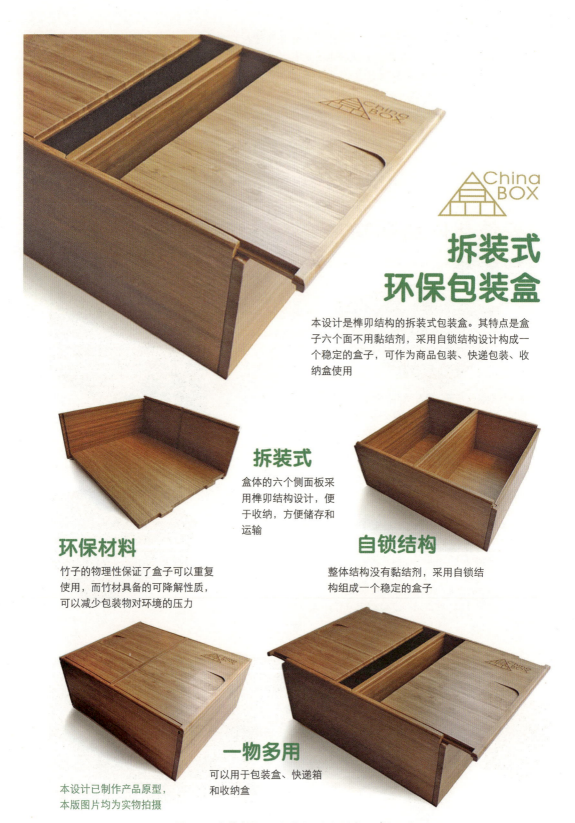

图5-61　自锁盒子——拆装式环保包装盒（设计：叶丹）

**设计课题 22：折叠与收纳**

- 以自己的生活环境为观察对象，对宿舍、居家、校园公共场所及本人生活状态作深入细致的调查研究。
- 画出草图，从中提炼设计概念，并画出结构图。
- 制作设计模型及 A3 版面。
- 材料：模型板、瓦楞纸、卡纸、非织布、EVA 等。
- 作业规格：A3 纸，彩色打印（图 5-62～图 5-65）。

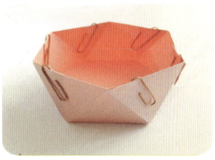

图 5-62　折叠与收纳（设计：吴玉鑫）

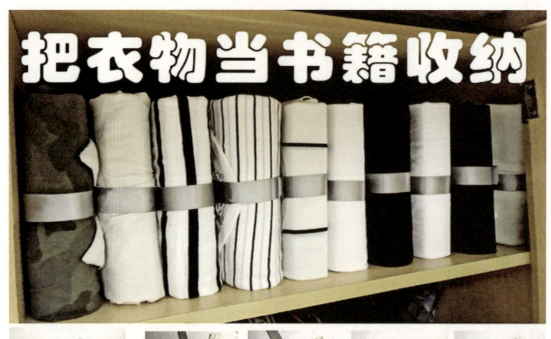

尺寸适中，有效利用空间
收纳简单有序，整齐素雅

图5-63　折叠与收纳（设计：成焰）

图5-64　折叠与收纳（设计：李敏菌）

# HANG-SHOW BAG
## 展开式网球背包

这是一款功能和结构与众不同的运动型背包,尤其适于那些喜欢室外运动的学生。特殊的结构和功能可以将包挂在护栏上,保持干净,完全展开的结构便于取放毛巾、水杯和一些运动用品

1. 可容纳学习用品
2. 可挂在运动场上
3. 可放置运动用品
4. 可单独挂置在寝室

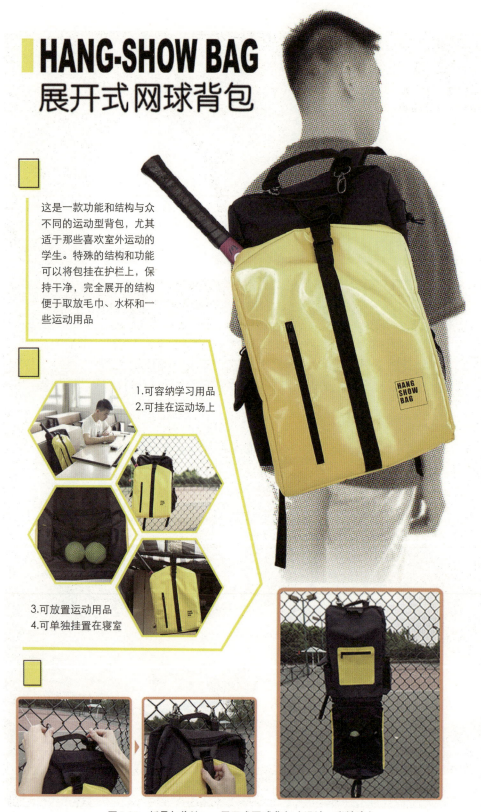

图5-65 折叠与收纳——展开式网球背包(设计:张皓玮)

# 第6章
# 材料构成

- 教学内容：造型设计与材料、工艺的关系。
- 教学目的：1.学会用材料思考；
  2.能灵活运用材料来表达形体的结构和美感；
  3.通过观察、思考、动手实践的过程，能敏锐发现材料带来的新感觉，提高对材料的感知度。
- 教学方式：1.多媒体课件作理论讲授；
  2.以个人和小组合作方式完成设计课题，教师作辅导和讲评。
- 教学要求：1.了解造型设计材料的基本知识，对各种材料有独特的眼光；
  2.通过材料置换训练，提高和丰富想象力；
  3.利用课外时间去小商品市场寻找和选构相关材料。
- 作业评价：1.敏锐的感觉能力，对材料的创新表达；
  2.能独立思考，不是对某现成品的模仿；
  3.新颖的构思，以及卓越的动手表达能力。
- 阅读书目：1.张宗登，刘文金，张红颖. 材料的设计表现力[M].合肥：合肥工业大学出版社，2011.
  2.柳冠中. 综合造型设计基础[M]. 北京：高等教育出版社，2009.
  3.王雪青. 三维设计[M]. 上海：上海人民美术出版社，2005.

## 6.1 用材料思考

古代思想家老子说,"朴散则为器",意思是说整块的材料经过分割,然后才能加工成各种器具。譬如紫砂壶是由江苏宜兴丁蜀镇特产的一种泥料塑造而成的,一把紫砂壶也可以说是设计活动完结之后留下来的东西,成了形的紫砂壶已经不是原来的那一坨泥巴了,隐去了泥料本来的形态而转化为新的造型物,这种转化就是人作用于材料的过程。

然而,不同材料做成的茶壶就会给人以不同的感觉:金属茶壶给人的感觉是闪亮挺拔,塑料茶壶是柔和轻巧,玻璃茶壶是晶莹剔透,陶瓷茶壶则是典雅洁净,根据日常生活经验还可以想像出木材茶壶、竹子茶壶、皮革茶壶,等等。由此看出,一把茶壶除了外观形态外,构成茶壶的材料是一种重要的语言,向人们传达着信息:闪亮挺拔、柔和轻巧、晶莹剔透、典雅洁净,由此引发人们对材料的感觉。这是由人的知觉系统从材料表面特征得出的信息,是人们通过感觉器官对材料作出的综合印象。构形材料包含两个基本属性:生理心理属性和物理属性。生理心理属性是指材料表面作用于人的触觉和视觉系统的刺激信息,如粗犷与光滑、温暖与寒冷、华丽与朴素、沉重与轻巧、坚硬与柔软、干涩与滑润、粗俗与典雅等感觉特征;物理属性是指材料的肌理、色彩、光泽、质地等理化特征。如图6-1所示是同学们用不同的材料来演绎生活哲理的创意作品。

材料有自然和人工合成形态之分,人工合成材料由天然材料加工提炼或复合而成。作为造型设计的物质基础,材料同时也决定了三维形态的结构、质感、肌理、色彩等心理效能,以及加工手段、工艺、连接方式和连接强度。

现代科技的发展使得设计材料已远远超出了木材、石材、玻璃和塑料的范畴,丰富且越来越复杂。设计基础教学对材料的研究重点并不是对这些材料原本形体的利用和开发,而是探讨怎样使材料表面状态通过人的视觉和触觉产生心理效能,以及要达到这些效能所需要的技能。在教学中以材料的形态分类,会更为直观:

① 点状材料——乒乓球、豆粒、纽扣、玻璃球、钢珠、小石头、塑料球、饮料瓶盖、金属类弹珠等;

图6-1 材料演绎

② 线状材料——细铁丝、木条、竹条、藤条、塑料管、塑料电线、塑料吸管、尼龙线、牙签等；
③ 板状材料——合成木板、玻璃板、塑料板、金属板、纸板、石膏板、皮革、纺织面料、金属丝布等；
④ 块状材料——泡沫塑料、木块、石膏块、油泥、黏土、石块、金属块、各类瓶罐、纸盒、纸浆等；
⑤ 连接材料——胶水、胶带纸、金属钉、金属丝、夹子、橡皮筋、回形针、图钉、棉线等。

材料作为构形设计的表现主体，以其固有的物理特性和感觉特性影响着设计的整个过程和最后效果。包豪斯学院的伊顿教授认为，当学生们陆续发现可以利用的各种材料时，他们就更加能创造具有独特材质感的作品，就能认识到周围的世界实在是充满了具有各种表情的质感环境，同时领悟到了若不经过材质的感觉训练，就不能正确把握材质运用的重要性。所以学习造型设计，首先从材料的体验着手，这里不单是技术问题，因为实际上材料的性质对于造型是关键要素。要通过大量的材料试验，加强对材料的色彩、质感、光泽、肌理的理解，体会和发掘新的视觉、触觉经验，这些都是培养和发展造型感觉所不可或缺的过程。

设计课题23：线面构成
- 以海洋生物为设计原型，通过抽象设计在造型上作全新演绎。
- 仔细观察动物造型结构特征，研究分析材料特性与形态构成的关系。
- 结构合理严谨，且富有创造性。
- 材料：模型板、丈绳。
- 工具：美工刀、剪刀、游标卡尺、软尺、白胶等。
- 地盘尺寸：400mm×400mm×20mm。
- 作业规格：A4纸，彩色打印（图6-2～图6-5）。

图6-2 线面构成
（设计：严胡岳）

图6-3 线面构成（设计：陆霏尔）

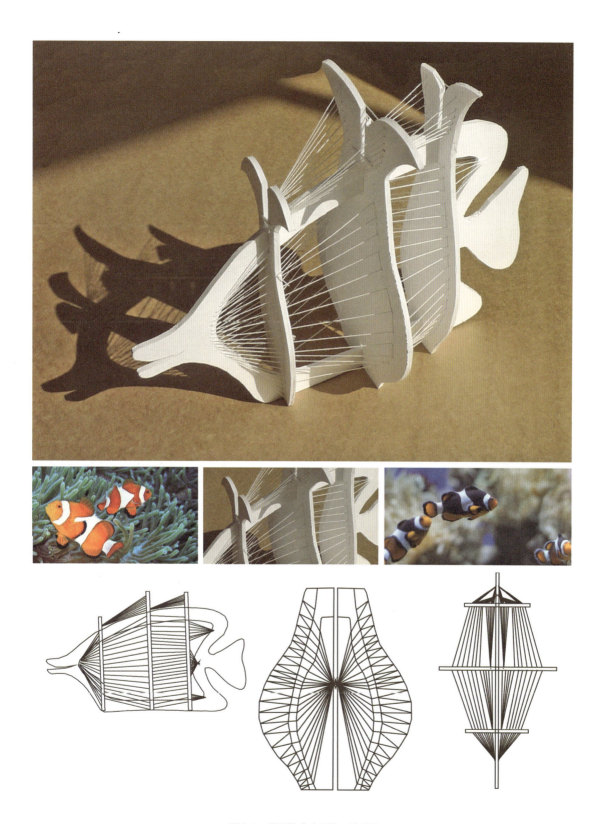

图6-4 线面构成（设计：陈璐）

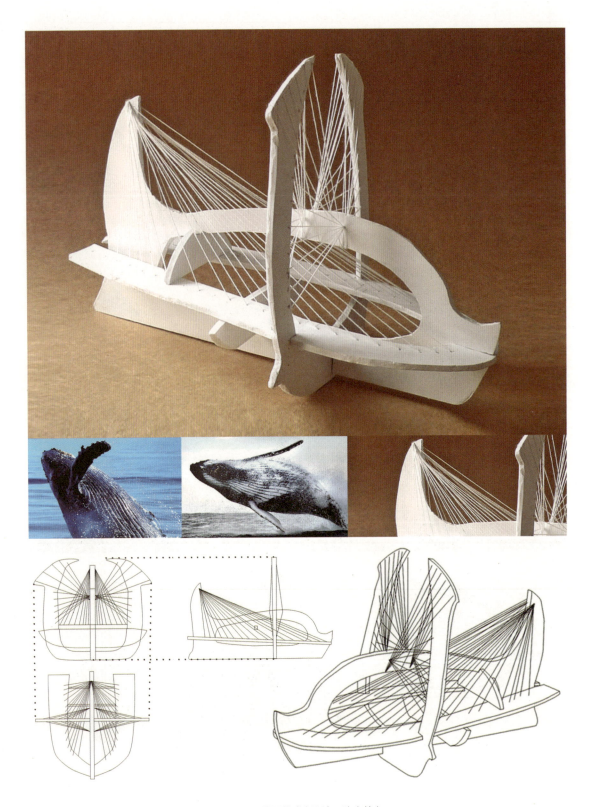

图6-5 线面构成（设计：陈力栋）

**设计课题24：感觉材料与光线**

- 通过对材料的软与硬、粗糙与细腻的对比，提出形态设计的可能性。
- 在光的透射下，改变材料原有的视觉特性，在给人的第一印象中体现出材质所蕴含的意境。
- 本课题不在于对材料原有状态的利用，而在于怎样使材料表面状态通过人的视觉和触觉而产生美感，尤其是在光的作用下所体现的"不一样的美感"。
- 材料：不限。
- 作业规格：A4纸，彩色打印（图6-6～图6-9）。

图6-6　感觉材料与光线（设计：卢佳仪）

图6-7　感觉材料与光线（设计：章灿）

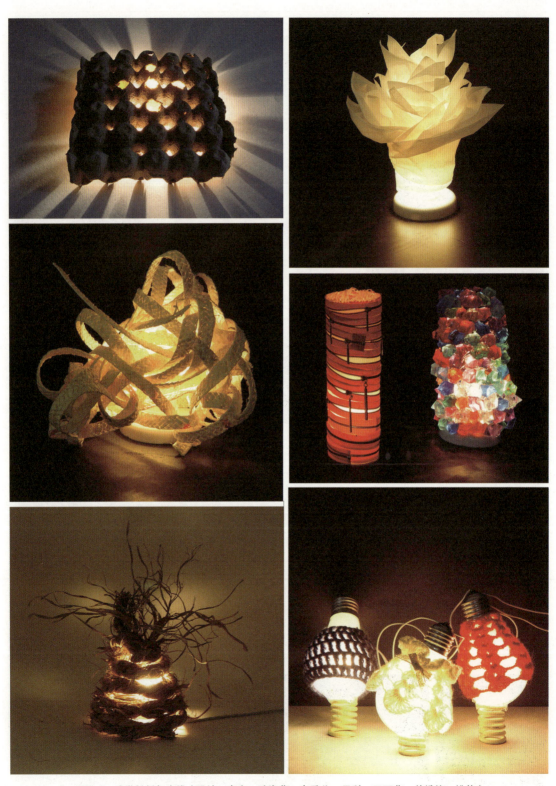

图6-8 感觉材料与光线（设计：李广、孙海燕、李乐儿、吕科、王丽燕、单赞艳、姚佳）

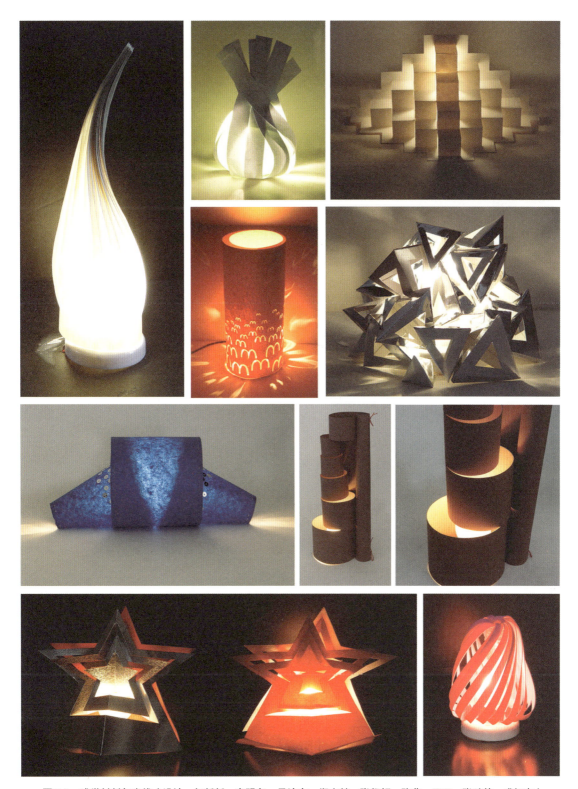

图6-9 感觉材料与光线(设计:何新新、李明多、吕沛东、郑文懿、张倪妮、陈燕、王飞、张屹锋、裘旭东)

## 6.2 材料的构性

构性是指材料的结构抵抗重力、荷载力的形式与能力,是材料特性与结构受力形式的综合因素。下面以纸张为例,了解重力和荷载力对纸材构性的影响。

重力因地球引力而产生。为了克服重力,任何材料在构造一个形体时都要直接或间接地与地面发生关系,其构造不是从下向上承托就是向下牵拉。设计基础课程有一个课题是用卡纸设计一种折叠结构,用书本的"开合动作"将形体"竖立"和"折叠",其目的是让学生在设计制作过程中体验纸张的构性特征。如图6-10所示的站立式办公桌充分发挥瓦楞纸的材料特性,通过巧妙的结构设计将形体支撑起来。

荷载力是指形体除重力以外的受力,包括承载物(包括人体)的重量、外界的冲击等。譬如瓦楞纸结构增强了纸材的荷载力,其核心部分的瓦楞是通过黏合剂将两张牛皮纸和瓦楞黏合后,使纸板中层呈空心结构,除增强纸的荷载力外,其挺度、硬度、耐压、耐破、延伸性等性能要比一般纸张大许多倍。市场上家用电器的运输包装均用瓦楞纸替代传统木箱包装,充分发挥了瓦楞纸的构性特点。我们可以通过分析瓦楞的形状以及组合方式了解瓦楞纸的构性特征。

首先了解一下楞型的种类。瓦楞纸在结构上的特征是压成波纹的瓦楞。楞型不同,其抗压强度也不同。瓦楞纸的楞型有:A型、B型、C型和E型(表6-1)。四种楞型的用途:外包装(或称运输性包装)采用A、B、C型楞;内包装(或称销售性包装)采用B、E型楞。A型楞的特点是单位长度内的瓦楞数量少,而瓦楞最高,使用A型楞制成的瓦楞纸箱,适合包装较轻的物品,有较大的缓冲力;B型楞与A型楞正好相反,单位长度内的瓦楞数量多而瓦楞最低,其性能与A型

图6-10 站立式办公桌(设计:Fraser Callaway, Oliver Ward, Mart Imes,新西兰)

表6-1 瓦楞纸的楞型与抗压能力参数表

| 楞 型 | 楞高/mm | 楞个数(300mm) | 平面抗压强度/MPa |
| --- | --- | --- | --- |
| A | 4.5~5 | 34±2 | 0.227~0.248 |
| B | 2.5~3 | 50±2 | 0.352~0.374 |
| C | 3.5~4 | 38±2 | 0.248~0.320 |
| E | 1.1~2 | 96±2 | 0.61 |

楞相反，使用B型楞制成的瓦楞纸箱，适合包装较重和较硬的物品，多用于罐头和瓶装物品等的包装；C型楞的单位长度内的瓦楞数及楞高介于A型楞和B型楞之间，性能接近于A型楞；相比较而言，E型楞又细又小，楞高仅为1.1mm。与A、B、C型瓦楞相比，E型楞具有更薄更坚硬的特点，一般作为增加缓冲性的内包装盒。

其次是楞型组合方式不同，瓦楞纸板的构性也就各不相同。组合方式可分为：双面瓦楞纸板（三层瓦楞纸板）、双瓦双面瓦楞纸板（五层瓦楞纸板）和三瓦双面瓦楞纸板（七层瓦楞纸板）。双瓦双面瓦楞纸板是使用两层波形瓦纸加面纸制成的，即由一块单面瓦楞纸板与一块双面瓦楞纸板贴合而成（图6-11）。在结构上，它们可以采用各种楞型的组合形式，因此其性能各不相同。由于普通双面（三层）瓦楞纸板在垂直方向的抗压强度明显大于横向面，在瓦楞纸箱结构设计时要注意这个材料特性；由双瓦双面（五层）瓦楞纸板制成的瓦楞纸箱，多用于易损物品、沉重物品以及需长期保存的物品的包装；三瓦双面（七层）瓦楞纸板是使用三层波形瓦纸制成的，即在一张单面瓦楞纸上再贴上一张双瓦双面瓦楞纸制成。与双瓦双面（五层）瓦楞纸一样，三瓦双面（七层）瓦楞纸板可采用A、B、C、E各种楞型的组合。在结构上，使用三种楞型组合而成的瓦楞纸板，比使用两种楞型组合而成的双瓦双面（五层）瓦楞纸板要强。因此，用三瓦双面瓦楞纸板制成的瓦楞纸箱，多用于包装沉重物品，可取代木箱包装。

所以，材料的构性对形体结构、功能实现有着重要影响。下面的"人体支撑物"课题要求以废弃的五层包装瓦楞纸为材料，设计能支撑本人体重的支撑物。如图6-12所示的作品就充分考虑了瓦楞纸的材料构性，在材料的方向性、排列形式以及连接形式等细节上都作了良好的设计。

图6-11　由二层面纸和一层瓦纸组成的三层瓦楞纸板，由三层面纸和二层瓦纸组成的五层瓦楞纸板，由四层面纸和三层瓦纸组成的七层瓦楞纸板

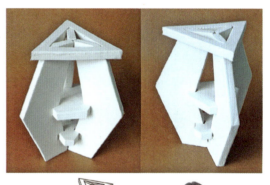

**设计课题25：人体支撑物**
· 瓦楞纸和EVA是两种完全不同的材料，材料性质决定了形态构造的不同。本课题可以从两种材料中选择一种，设计一个足够支撑起设计者本人重量的构成体。
· 要充分利用这种材料的构性进行结构设计。
· 用眼睛和手充分感受材料的特性，研究其构成方式和材料自身的连接方式。
· 不得使用铁钉以及黏结剂，能自由拆卸，具有美感。
· 作业规格：A4纸，彩色打印（图6-13、图6-14）。

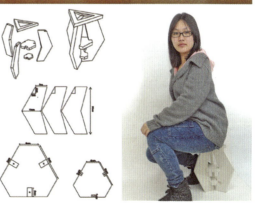

图6-12　人体支撑物（设计：葛璐璐；材料：EVA）

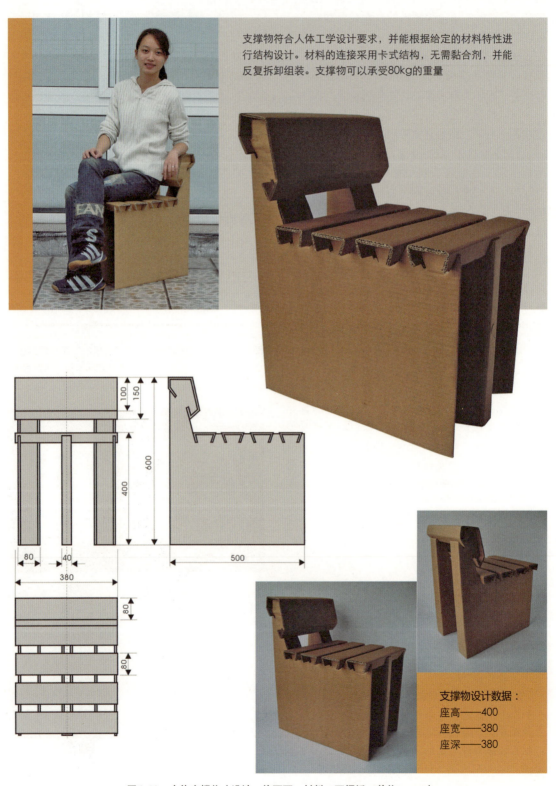

图6-13 人体支撑物(设计:施丽丽;材料:瓦楞纸,单位:mm)

图6-14 人体支撑物（设计：张渝敏、王梦南、肖成龙、占文君；材料：瓦楞纸）

## 6.3 全新化思考

面对一面鲜红的旗帜，不同的人会有不同的想象：喜庆、革命、火爆、战争、崇高、血腥、暴力、缺乏理性，等等。其实，这面红旗本身与这些事情没有本质上的联系。之所以会有这些联想，完全是由文化、宗教、习俗这些长期形成的观念所致。人是社会动物，更是观念动物。这些"常识""观念"将成年人"不费心思"地与社会融合在一起，不然就会成为"异类"。正是这些观念使得人们在看待事物时，很难用自己的头脑观察思考问题，因为"想当然"既省事而又安全。譬如，大家都认为椅子都是由木材制造的，那么纸张能否做成椅子？一般人会不假思索地认为"那是不可能的"，因为这是常识。而有创意的人就会突破这些"正常"观念，尝试用纸来制作可以坐的椅子。建筑大师弗兰克·盖里就用瓦楞纸板做成了沙发（图6-15）。这就是所谓的"创意设计"。瓦楞纸这种材料早就有了，但很少用在家具上。从某种程度上说，创意就是突破人的"正常观念"，寻找更有价值的"不一样"。作为基础教学，这就是"全新化思考"训练。

本书的一个重要观点：创意来自观察。"由于各种感觉都包含一定程度的想象，因此，我们总会凭着一定的想象去观察事物。然而，我们却不能总是创造性地去观察事物，这主要是由于想象的根深蒂固性。那些能随时灵活使用他们想象来使观点全新化的人，能够创造性地观察事物。相比之下，那些不能灵活地用想象去进行观察的人，只能经历真实事物的一个侧面。"❶斯坦福大学麦金教授的这段话说明了创新的第一步是创造性地观察，即所谓全新观察。

全新观察意味着重新认识事物，而不是仅仅保留对事物的一般印象。方法之一就是把熟悉的事物有意识地看作陌生事物。这说起来容易，做起来可能有点难，其中的关键是"悬置常识"。不用常人眼光，新的视角就会产生。司马光砸缸救落水儿童就不是常人的做法。下面几种方法有助于"悬置常识"。

图6-15　建筑大师弗兰克·盖里坐在自己设计的瓦楞纸沙发上

---

❶ [美]M·H·麦金. 怎样提高发明创造能力——视觉思维训练[M]. 王玉秋，吴明泰，于静涛，译. 大连：大连理工大学出版社，1991：118.

① 变熟悉为陌生，变陌生为熟悉——对一个熟悉的事物，试着用新的角度去看待它。悬置常识并不是否定已有的知识，而是改变视角；而对陌生的事物，人们通常的做法就是经过分析研究，把它列入现有的、可以接受的模式之中。譬如，豆浆机以前应该只是一种生产工具的概念，近年来在把它推向大众消费品市场时，加上"健康""小家电"的概念后，消费者就很容易接受了。

② 重新定义——世界万物已经被我们做了分类标记，存储在我们的记忆里。如果我们忘记了这些，就会在理智上失去这个世界。语义学家告诉我们：词汇并不代表事物本身。由于过分依赖这些记忆或者由于感知的惰性，使得人不愿意从不同的角度去重新观察曾经熟悉的物体。感觉是受客体调节的，使感觉全新化就要重新定义。

③ 改变环境——一个人的视野和所处的环境对感觉的作用超出人们的想象。全新化观察是把感觉从常规概念转移到一个新的领域，从而使视觉活跃，对此外出去旅游可能是最好的方式。另一个方法是倒立观察熟悉的对象，由于改变了常规视角，正常的关系随之改变，观察者也会得到全新感觉。

④ 互换角色——可以扮演对手的角色来观察同一个事物，甚至站在小狗的立场上看问题，也会有全新的感受。

当然，"悬置常识""重新认识"在现实生活中是个冒险行为，存在一定的风险。譬如在我国红白喜事中"红色对应喜事，白色对应丧事"就不能颠倒，不然就会出大问题。所以，"全新化思考"在创新教育中要具有安全性和可操作性。名为"秀色可餐"的课题训练就是唤起同学们对生活中所能接触到的物品的全新观察和全新认识：肥皂不仅可以洗衣服，它还是一种非常具有视觉美感的材料；纸张也不仅用于写字画画，还是一种可塑性非常强的造型材料。该课题意在通过对材料的置换，将熟悉的事物陌生化，使学生重新认识事物的概念，使司空见惯的材料呈现出别样的感觉。

**设计课题26：秀色可餐**

- 先在网上、图书馆里查阅有关菜谱的资料，并认真阅读研究。
- 选择生活中常见的、廉价的、不易腐烂变质的、易加工的非食品类材料，将菜谱中的材料进行置换。
- 通过置换练习，对日常生活中"司空见惯"材料重新认识，达到视觉的"新鲜感"。
- 材料：9in 白瓷盘 1 个、白乳胶等。
- 工具：剪刀、美工刀、镊子等。
- 作业规格：A4 纸，彩色打印（图 6-16 ~ 图 6-19）。

图 6-16　秀色可餐（设计：张晶晶、田丹萍）
作业说明　左，作业名称：酱丝豆腐；作业材料：泡沫、包装纸、皮革绳、洗面奶等。
　　　　　右，作业名称：掌上明珠；作业材料：纸黏土、眼影、树木种子、叶片等。

## 日本寿司

寿司是日本传统食品,既可以作为小吃,也可以当正餐。寿司的主料是米饭,主要烹饪工艺是煮

1. 做法

食用米+糯米以10∶1比例,即可煮出又软又黏的寿司饭。用水量为一杯米对一杯水;若超过5杯米,则减少最后一杯水之1/5水量;

电饭锅煮好饭约20～25分钟;

寿司饭在搅拌时须力求均匀,搅拌均匀后,须置于通风处或用电风扇吹冷

2. 主料:米饭;辅料:紫菜等
3. 作品材料:轻黏土、白乳胶、发泡珠等

图6-17 秀色可餐(设计:吴玉鑫)

### 芒果牛奶西米露

芒果牛奶西米露是用芒果、牛奶、西米制作的一道甜品。味道清爽适口，牛奶芒果浆香甜醇厚，芒果粒酸甜适口，西米软弹爽滑，冷藏后食用，更是清凉清甜、爽口爽心

主料：芒果，牛奶，西米

辅料：蜂蜜

做法：将西米洗净，用清水浸约2h，晾干水分，放入滚水中煮至浮起呈透明状，晾干水分候用；将芒果去皮及核，取半个芒果肉切丁，余下的芒果肉与滚水、砂糖搅成芒果汁；将煮熟的西米与芒果汁捞匀，分盛于碗中，面铺芒果丁，雪冻后即可进食

作品材料：白乳胶、透明胶水、水、肥皂、芳香球

图6-18　秀色可餐　（设计：孟兰馨）

### 水果沙拉

水果沙拉，就是将不同的水果切成丁状或者方块，摆放在盘子里，浇上配酱如水果沙拉酱、酸奶或者蜂蜜等，即可完成。研究表明，同样的分量，如果能搭配不同种类的水果吃，比吃单一的水果摄取的营养素更丰富、吸收效果更好。因此，做水果沙拉不失为一个让人千方百计吃更多水果的好方法。水果沙拉低脂、低热量却富含维生素和果胶，而且吃完后有饱腹感，被人们奉为减肥圣品

作品材料：
皱纸、AB胶、蜡烛、水粉颜料、马克笔等

图6-19　秀色可餐（设计：姚远）

# 参考文献

[1] [日]朝仓直巳. 艺术·设计的立体构成[M]. 林征, 林华, 译. 南京：江苏凤凰科学技术出版社, 2018.

[2] 辛华泉. 形态构成学[M]. 杭州：中国美术学院出版社, 1999.

[3] 诸葛铠. 设计艺术学十讲[M]. 济南：山东画报出版社, 2006.

[4] [英]莫里斯·索斯马兹. 视觉形态设计基础[M]. 莫天伟, 译. 上海：上海人民美术出版社, 2003.

[5] [美]约翰·杜威. 我们如何思维[M]. 伍中友, 译. 北京：新华出版社, 2010.

[6] 叶丹. 用眼睛思考（第二版）[M]. 北京：中国建筑工业出版社, 2017.

[7] [美]盖尔·格瑞特·汉娜. 设计元素[M]. 沈儒雯, 译. 北京：知识产权出版社, 中国水利水电出版社, 2003.

[8] 霍郁华, 戴军杰, 董朝晖. 我的世界是圆的[M]. 北京：航空工业出版社, 2005.

[9] [美]詹森. 艺术教育与脑的开发[M]. 北京师范大学"认知神经科学与学习"国家重点实验室脑科学与教育应用研究中心, 译. 北京：中国轻工业出版社, 2005.

[10] [美]金伯利·伊拉姆. 设计几何学[M]. 李乐山, 译. 北京：中国水利水电出版社, 2003.

[11] [瑞士]约翰·伊顿. 造型与形式构成——包豪斯的基础课程及其发展[M]. 曾雪梅, 周至禹, 译. 天津：天津人民美术出版社, 1990.

[12] [美]M·H·麦金. 怎样提高发明创造能力——视觉思维训练[M]. 王玉秋, 吴明泰, 于静涛, 译. 大连：大连理工大学出版社, 1991.

[13] [德]克里斯蒂安·根斯希特. 创意工具——建筑设计初步[M]. 马琴, 万志斌, 译. 北京：中国建筑工业出版社, 2011.

[14] [俄]瓦西里·康定斯基. 论艺术的精神[M]. 查立, 译. 北京：中国社会科学出版社, 1987.

[15] 柳冠中. 综合造型设计基础[M]. 北京：高等教育出版社, 2009.

[16] 罗玲玲. 建筑设计创造能力开发教程[M]. 北京：中国建筑工业出版社, 2003.

[17] 胡宏述. 基本设计——智性、理性和感性的[M]. 北京：高等教育出版社, 2008.

[18] 张柏萌. 二维构成基础[M]. 北京：高等教育出版社, 2008.

[19] 张宗登, 刘文金, 张红颖. 材料的设计表现力[M]. 合肥：合肥工业大学出版社, 2011.

[20] [德]克劳斯·雷曼. 设计教育 教育设计[M]. 赵璐, 杜海滨, 译. 南京：江苏凤凰美术出版社, 2016.